360°

感覺雷諾瓦

PIERRE-AUGUSTE RENOIR

U0131447

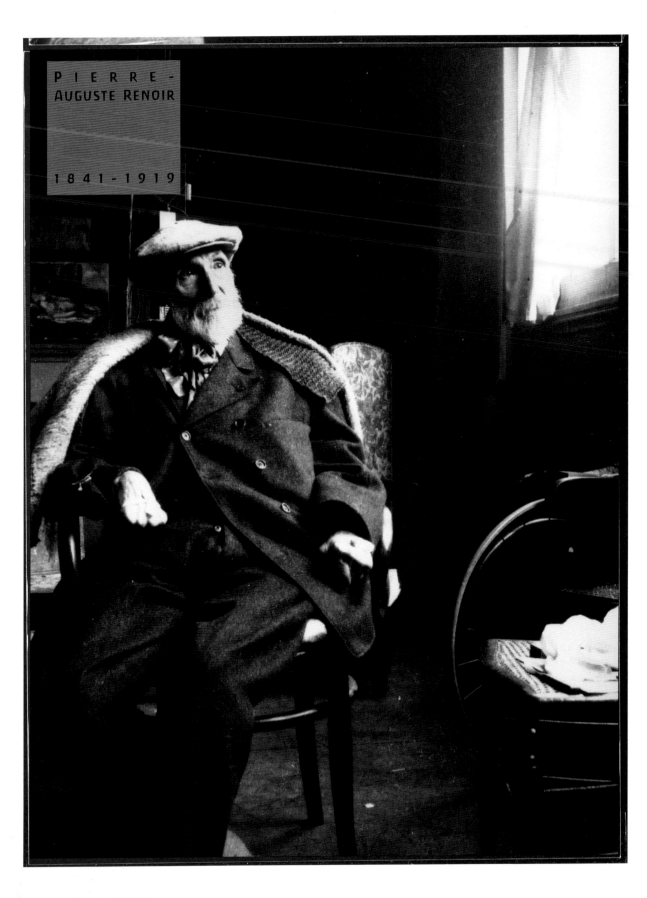

PIERRE-
AUGUSTE RENOIR

1841-1919

contents

作者　林韻丰

≪ 藝術家養成之路 ≫

陶瓷少年

誕生於歐洲景德鎮的雷諾瓦，從出生開始到少年在陶瓷工廠習藝的經歷，讓他的藝術與工藝有著密不可分的關係。充滿美的工藝氣息，造就了這位「幸福畫家」的成長歷程。

1841	1848	1865	1868	1870
雷諾瓦出生。	馬克思與恩格斯發表共產主義宣言。拿破崙宣誓就職。	美國南北戰爭結束，廢除奴隸制。	日本明治維新，開放與歐美通商。	普法戰爭。巴黎發表共和制宣言。巴吉爾過世。

✚出生地——里摩日

1841年2月25日，皮耶·奧古斯都·雷諾瓦（Pierre Auguste Renoir）出生於法國中部里摩日（Limoges）的一個傳統天主教工人階級家庭。父親雷納·雷諾瓦（Leonard Renoir）是收入微薄的裁縫師，母親瑪格麗特·梅荷雷（Marguerite Merlet）則是女裝工人。雷諾瓦在七個兄弟姐妹中排行第六，其中兩位不幸早夭，雷諾瓦與大哥皮耶-亨利（Pierre-Henri）、大姊瑪莉-愛麗莎（Marie-Elisa）、二哥雷納-維克托（Leonard-Victoire）與小弟愛德蒙（Edmund-Victoire）一塊長大。

▲ 雷諾瓦 攝於 1861 年

▲ 雷諾瓦於 1869 年為父親雷納·雷諾瓦所畫的肖像

✚巴黎與羅浮宮

1844年，雷諾瓦三歲時父親舉家遷往巴黎。他們在羅浮宮附近租了一間公寓，羅浮宮當時是國王路易·飛利浦（Louis-Philippe）和皇后瑪莉·艾蜜莉（Marie-Amélie）的宮殿。雷諾瓦在廣場上玩耍時，常常看到皇后行經附近。羅浮宮當時典藏了法國統治者收藏的各類精美藝術品與文物。雷諾瓦因地利之便，加上他對藝術的喜好，有許多親近大師們鉅作的機會。

歐洲的景德鎮——里摩日 Limoges

里摩日是法國最古老的城市之一，始建於羅馬時代的西元前十二世紀，是法國典型的內陸城市。今日依然以從中古世紀保留下來的工藝技術，成為法國工藝精品製造中心，更是法國的瓷器重鎮，地位相當於中國的景德鎮。

1768 年，在里摩日附近的聖伊耶伊拉佩爾什（Saint-Yrieix-la-Perche）發現了製作白瓷的原料——高嶺土，高溫燒製後，可製造出近似於有「白色金子」之稱的中國瓷質地。里摩日的陶瓷廠如雨後春筍般冒出，每年都有來自世界各地的王公貴族特使前來訂貨，整個歐洲 80% 的皇家瓷器都印著「里摩日出品」的字號。

1845 年，里摩日的國立陶瓷博物館（Musée National Adrien-Dubouché）成立，除了收藏本地製造的陶瓷藝術品，更收集來自世界各地的陶器，包括史前陶罐、希臘羅馬時代的古陶，到當代設計的名作。

而今日的里摩日不但是一座重要的工商業城市，人民的生活品質、城市安全性與居民幸福度長年皆在法國名列前茅。距離里摩日 5-10 分鐘的車程即是大自然田野風光，而每年「國際景泰藍展」也都在此舉辦，可說是名副其實的幸福城市。

陶瓷彩繪　Painted Ceramic

陶瓷彩繪早在希臘時期即是一項成熟的工藝技術。但從二十世紀初開始，它搖身一變成為藝術家的另一塊畫布。高更嘗試畫陶，馬諦斯也在陶盤及磁磚上畫花卉與裸女；夏卡爾把自己喜歡的題材如人體、羊與鳥巧妙地繪製在陶瓷器上，而畢卡索不僅畫在現成的盤、瓶上，也利用拉坯及捏塑的技法做成人體造型或動物形狀，並加以簡單的線條彩繪，他甚至把窯場廢棄的土片再加以拼貼創作；米羅更受託為巴黎教科文組織大廈創作「太陽之牆」和「月亮之牆」兩件大型陶瓷壁畫。

陶瓷畫結合了二度與三度空間，讓藝術家盡情的實驗與發揮。這些二十世紀初藝術家所創作的陶瓷畫，雖然不是藝術的主流，卻也直接影響了現代藝術。

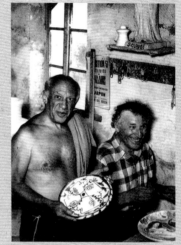

▲ 夏卡爾與畢卡索（左）於陶瓷工廠作畫

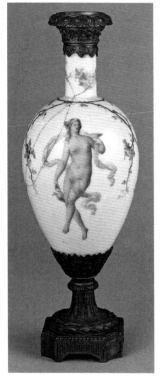

▲ 雷諾瓦　彩繪燭檯　約 1857
私人收藏

巴黎當時正值第二帝國時期（Second Empire），是新舊世界交替的時刻。身為裁縫師的雷諾瓦的父親，即代表著崇尚歷史與傳統的老巴黎，延續著小型手工業傳統。雷諾瓦在成長期間，漸漸接收到大量的現代化觀念，巴黎處處充滿著各類經濟與技術起飛的氛圍，這些新技術的發明也多少威脅到他父親的手工事業。

雷諾瓦從小就展現出他對繪畫的喜愛，裁縫師的父親常常苦於找不到粉筆來打版，因為粉筆都被小雷諾瓦拿來在裁縫舖裡四處塗鴉。雷諾瓦的父母也不以為意，反而對兒子的藝術天分感到驕傲。

＋陶瓷學徒

1854年，雷諾瓦十三歲時進入巴黎一家陶瓷工廠當學徒，學習瓷器彩繪，他在那裡學會了上色與裝飾的技巧。一開始雷諾瓦只是幫忙用鉛筆打稿或畫些邊緣的花草裝飾，很快地，他的藝術天分讓他晉升到可以直接在瓷盤、瓷碗、瓷瓶上彩繪，甚或畫名人肖像。在此他學習到光影與顏色的使用，與如何成為一位好的工匠。老闆覺得雷諾瓦很有繪畫的天分，還建議他的父母送他到晚間的藝術學校上課。他出眾的天分讓他變得很熱門，甚至有外國傳教士委託他幫忙畫其他的室內裝飾物和裝飾用的扇子。這些技巧與表現，奠定了雷諾瓦後來的畫家之路。

＋習畫之路

雷諾瓦過人的天分，讓他存了不少錢，但他不滿於現狀，並夢想要成為一位真正的畫家。雷諾瓦的大哥與姊夫查爾斯勒黑（Charles Leray）皆為雕刻匠，在家人的支持與鼓勵下，他決定辭掉工作，開始認真學習藝術，追尋他的畫家夢。他的弟弟愛德蒙回憶道：「當一天結束，雷諾瓦會背著一個比自己大的畫袋去參加免費的繪畫課…

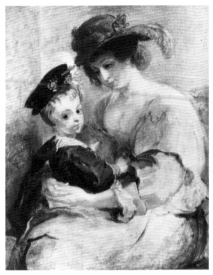
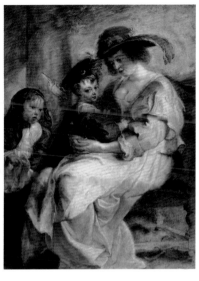

◀ 左：雷諾瓦臨摹魯本斯的〈海洛佛曼與兒子的肖像〉作品局部　1860-64

◀ 右：魯本斯　海洛佛曼與兒子的肖像
1637　油畫　115×85 cm　巴黎羅浮宮

在美術館學畫
——模擬大師名作

如果你曾到過歐美的博物館參觀，可能會看到許多畫家在名畫前，當場架起畫架揮毫，這是許多博物館所提供的現場模擬作畫的服務。這類臨摹，提供了有志向大師學習的大眾練習的機會，能近距離地捕捉住大師的筆觸與神韻。

模擬大師名作也是傳統藝術教育重要的練習之一。除了要遵守博物館的空間使用規定外，模擬名作的基本條件就是使用的畫布尺寸不可與原作同，以防製造偽作之嫌。

▲ 在羅浮宮現場臨摹名作　圖片／鄭巧玫

…在工人中，正好有一位老先生的興趣是自製油畫顏料，或許是因為他很高興能有一位學徒，他免費提供雷諾瓦畫布和顏料。」

從1860年開始，雷諾瓦拿到羅浮宮的臨摹證。他經常到羅浮宮模擬魯本斯（Rubens）、布雪（Boucher）、華鐸（Watteau）和福拉哥納爾（Fragonard）等大師的真跡，藉以練習繪畫技巧。這段期間，他臨摹了魯本斯的〈瑪莉梅第契的加冕〉（1860-64）與〈海洛佛曼與兒子的肖像〉（1860-64）。同時他也常去位於羅浮宮的皇家圖書館（Bibliothèque nationale de France）模擬蝕刻版畫，學習大師的技法。

1861年，雷諾瓦走上當時所有想成為畫家所尋的傳統道路，到法國美術學院（École des Beaux-Arts）上課，開始兩年的藝術學院生涯。學院教育一向崇拜古文明，課程的主要內容為素描、透視法、解剖學等古典繪畫技法的練習。

✚葛列爾的影響

1861年雷諾瓦除了到法國美術學院上課，也利用當工匠所積蓄的一小筆存款，開始在課餘時間到知名瑞士籍的學院派畫家夏爾·葛列爾（Charles Gleyre）的畫室學畫。葛列爾所教導的是當時最流行的，

法國美術學院
École des Beaux-Arts

法國美術學院（École des Beaux-Arts）自1816年建校，座落於巴黎的左岸，有著超過350年的歷史。歐洲許多偉大的藝術家即是在這接受美術教育，如大衛（Jacques-Louis David）、德拉克洛瓦（Eugène Delacroix）、安格爾（Ingres）、莫內、雷諾瓦、希斯里、竇加（Edgar Degas）等。法國美術學院為重要的古典風格搖籃，孕育出的美術學院派風格（Beaux-Arts style，或稱美術風格、布雜風格），影響了當時的藝術與建築形式。

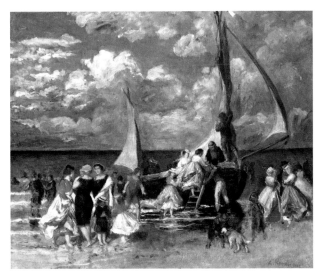

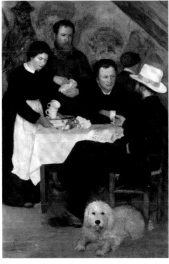

◀ 左：雷諾瓦
船上舞會歸來
1862 油畫
50.8×61.6 cm
私人收藏

◀ 右：雷諾瓦
安東尼伯母的旅館
1866 油畫
194×130cm
斯德哥爾摩國立美術館

也是最能被沙龍展所錄取的古典畫風。葛列爾以畫石膏像、人體模特兒等傳統的方式教導學生，但他卻很「現代」的鼓勵學生去室外畫風景畫。當時的雷諾瓦沒錢買畫具，葛列爾大方的提供免費的教學，學生們只需分攤教室的租金與請模特兒的費用。

在葛列爾畫室學畫期間，雷諾瓦認識了一群摯友：克勞德・莫內（Claude Monet）、艾佛烈・希斯里（Alfred Sisley）、弗雷德瑞克・巴吉爾（Frédéric Bazille）等人。他們正在摸索與找尋不同於沙龍的新繪畫方式，這些年輕藝術家也就是後來成立印象派的先鋒。

葛列爾在教學上，注重畫面的構圖、光線與陰影的對話、象牙黑的運用等，這些對雷諾瓦有著長遠的影響。雷諾瓦的一生，都遵從葛列爾的教導，使用傳統的方法，進行有秩序的構圖，即使他後來不再運用象牙黑製造陰影，他還是習慣把象牙黑運用在畫自然風景上。雷

葛列爾　Marc-Charles-Gabriel Gleyre, 1806–1874

葛列爾為瑞士籍藝術家，在里昂長大。從青年時期開始長年旅居巴黎，並在各地遊歷，跑遍義大利、希臘、埃及、奴比亞與敘利亞。他在 1840 年入選了沙龍展，一舉成名，為新古典主義大師與教育家，門下出了許多影響深遠的藝術家，如莫內、雷諾瓦、希斯里、惠斯勒等。

▶ 葛列爾　赫丘力士拜倒在歐姆菲勒腳下　1863

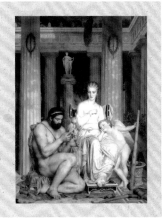

諾瓦保留了一定程度的葛列爾風格——學院寫實主義，包含文學（通常是東方或古典題材）和歷史場景，以及裸體畫與肖像。

由於當時作品不受官方沙龍青睞，雷諾瓦的經濟情況一直都很困窘，甚至得靠彩繪一些屏風、扇子維持三餐，還好他也能以幽默感來支持自己對繪畫的熱情。

✚從畫工到藝術家

從工藝轉變到純藝術形式，是

雷諾瓦一生的寫照。即使他後期企圖掩飾這一轉變，並堅持他的一生應該被視為是一位「畫家」或「畫工」，並不是所謂的「藝術家」。然而當他決定把自己訓練成專業畫家的過程，即代表著他進入了中產階級的思維，並加入了藝術家這高度競爭的專業領域之中。

≪ 巴黎的樣貌與印象派的成立 ≫

印象巴黎

雷諾瓦與中產階級出身的印象派畫家好友們，沉醉在現代氛圍與波希米亞式生活交織的巴黎，共同打造了十九世紀法國精彩的人文風景。

1871	1872	1874	1876	1877
德意志帝國建立，德國統一。	清朝政府首次派遣學生出洋。	印象派第一次畫展。	貝爾發明電話。美國獨立100周年，法國致贈自由女神像。	美國鐵路大罷工，世界上第一起全國性勞工罷工。

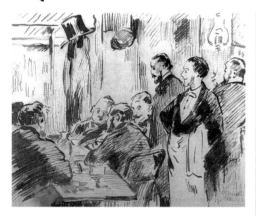

▲ 馬奈　蓋爾波瓦咖啡館　1869

咖啡館文化 Café

十六世紀開始的大航海時代，歐洲人喜歡到東方世界體驗異國風情。觀光客在開羅和君士坦丁堡感受到當地民眾所飲用的咖啡魅力。十七世紀開始，歐洲的咖啡館成了牽動政治、文化與經濟發展的公共場所，如同古希臘雅典的市民辯論廣場（agora），是能讓人暢所欲言的地方。咖啡傳到歐洲後，不但創造了人文景觀，甚至啟發了革命。

巴黎第一家咖啡館是由亞美尼亞人帕斯卡爾（Pascal）於1672年所開設的。1686年西西里人普洛科普（Procope）也在巴黎開設咖啡館，啟蒙思想代表人物如伏爾泰（Voltaire）、盧梭（Jean-Jacques Rousseau）、孟德斯鳩（Montesquieu）與美國的富蘭克林（Benjamin Franklin）都是座上常客。咖啡館不但成為法國大革命的溫床，也是作家、藝術家尋找靈感的最佳場所。

✚蓋爾波瓦咖啡館

1862年，雷諾瓦在葛列爾的畫室裡結識了莫內、希斯里和巴吉爾。他們經常到蒙馬特巴迪紐爾大道（Batignolles）上的蓋爾波瓦咖啡館（Café Guerbois）聚會，也藉此認識一些年輕藝術家。蓋爾波瓦咖啡館是當時巴黎熱門的波希米亞聚會所，藝文人士經常聚集在此談論藝術和文學。常在這裡出沒的藝文界人士包括：批評家泰奧多爾·迪雷（Théodore Duret）、詩人札卡里·阿斯特律克（Zacharis Astruc）、音樂理論家愛德華·梅特爾（Edouard Matre）、畫家拉突爾（Henri Fantin-Latour）、竇加等人，而畢沙羅（Pissarro）及塞尚也常常參加此一聚會。這個小圈圈被稱為「巴迪紐爾團體」（The Batignolles Group），許多成員成為日後印象派的大將，讓這裡成為醞釀印象主義的舞台。

這個團體的精神領袖，實際上是連一次都沒有參加印象派展的馬奈（Manet）與他的熱情擁護者左拉（Émile Zola）。這些畫家除了探討藝術外，還常常一起到戶外作畫，尋找新的繪畫表現手法。他們沒有統一的思想，也沒有固定的組織和綱領。他們所討論的是各種色彩在光影變幻時會產生什麼變化，或者以快筆畫下濃厚的色彩是不是能使作品更加生動等問題。從1860到1870年經過十年左右的探索，終於形成了較成熟的新畫風。

1870年普法戰爭後，印象派畫家又重新回到蓋爾波瓦咖啡館聚會，直到1873年印象派團體轉移陣地到附近的「新雅典」（Nouvelle Athènes）舉行聚會，蓋爾波瓦咖啡館的地位才被取代。

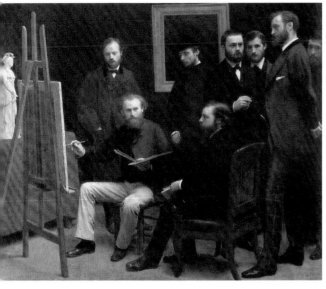

巴迪紐爾團體以馬奈為精神領袖（作畫者），右四為熱情擁護者左拉，站立者右一為莫內、左二為巴吉爾、右五為雷諾瓦。

▸ 雷諾瓦　閱讀中的莫內　1872

✚印象派的好友們

　　雷諾瓦的這群畫家朋友們都是中產階級出身。馬奈與莫利索（Berthe Morisot）的父親出身官僚家族，巴吉爾來自葡萄酒釀造業的富裕家庭；竇加的父親是經營銀行業出身的義大利貴族，希斯里的父親在破產之前曾是經濟十分優渥的英國企業家；畢沙羅的家族世代都是殖民地的富商，卡玉伯特（Gustave Caillebotte）的家族以紡織業起家並擴展到不動產業而大發；塞尚的父親在普羅旺斯從帽子工人開始創業，並在銀行業擴張事業。至於莫內的父親是個商人，雷諾瓦的父親則是個裁縫師，他們兩人雖都出身於下層中產階級，但到了晚年還是有足夠積蓄退居鄉下安養天年。

殞落的印象派之星──巴吉爾
Frédéric Bazille, 1841-70

　　巴吉爾是酒商之子，父親也是藝術愛好者，家中收藏庫爾貝與德拉克洛瓦等名畫，從小耳濡目染。因為經濟狀況較為優渥，熱心助人，在朋友間非常受歡迎。他在葛列爾的畫室中認識了雷諾瓦並成為好友，也常和莫內、雷諾瓦至戶外寫生。希斯里和莫內窮困潦倒時，也都是受到他的贊助。巴吉爾擅長明亮的色彩與輕快的風格，與他熱情真誠的個性相符。他喜愛畫花卉、肖像、風景畫與寧靜的家庭主題。1870 年參加普法戰爭時不幸喪生，成為印象派早逝的一顆星星。

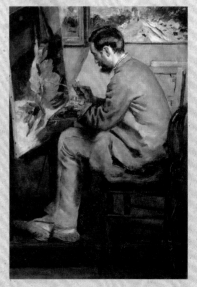

▲ 雷諾瓦　在畫架前的巴吉爾　1867

這群藝術家都有不同的喜好主題與作畫地點，如畢沙羅與希斯里沉迷於鄉村景色；卡玉伯特擅長畫街景；雷諾瓦也追隨馬奈與卡玉伯特的腳步，專注於現代生活與城市人物的主題，描繪聚會與人物。

✛描繪自然景物

印象派畫家喜歡呈現大自然及日常生活的風景，同時又極力追尋藝術自由，對細節的刻畫都不感興趣。相反的，他們喜歡捕捉人群、河流或是村落的瞬間，以輕快的筆觸刻劃眼前的景致。此外，印象派畫家也喜歡表現日光與萬物在一天當中所經歷的變化。

雷諾瓦與他的好友們，都渴望嘗試新的創作方式，因此莫內邀請大家到楓丹白露（Fontainebleau）的森林裡，以大自然為創作題材來作畫。（見P59）楓丹白露也是巴比松畫派（École de Barbizon）如柯洛（Jean-Baptiste Camille Corot）等人的聚集地。雷諾瓦雖然也喜歡在葛列爾的畫室學習，但也同樣嚮往走出昏暗的畫室去描繪自然景物。他們也並非完全在室外作畫，大多是在戶外做景物素描，再回到畫室完成整幅油畫，但他們非常願意「謙遜地觀察自然」，尋覓並感受四季變化和晨昏陰晴的不同面貌。

✛莫內與雷諾瓦

莫內跟隨老師布丹（Eugene Boudin）的腳步，喜歡在室外作畫並且直接完成作品，他常和布丹、巴吉爾到哈佛港（Le Havre）等地寫生。1873年，莫內搬到阿爾讓特（Argenteuil），建立一個漂流在塞納河上的流動工作室，與雷諾瓦和馬奈一同作畫。

雷諾瓦與莫內常到巴黎附近的划船與游泳勝地——蛙塘（La Grenouillere）寫生。他們嘗試運用

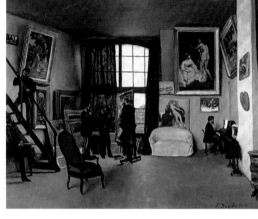

▲ 巴吉爾的作品〈藝術家的畫室〉，這群畫友——巴吉爾、馬奈、雷諾瓦、左拉、莫內全都入畫

▲ 卡玉伯特
巴黎街景，雨天
1877

▶ 阿爾讓特

去看看別人創作出了什麼，但永遠不要複製大自然以外的任何東西；不然你可能會嘗試進入一種不屬於你的氣智，無論你做什麼都無法從中創造出自己的特色。

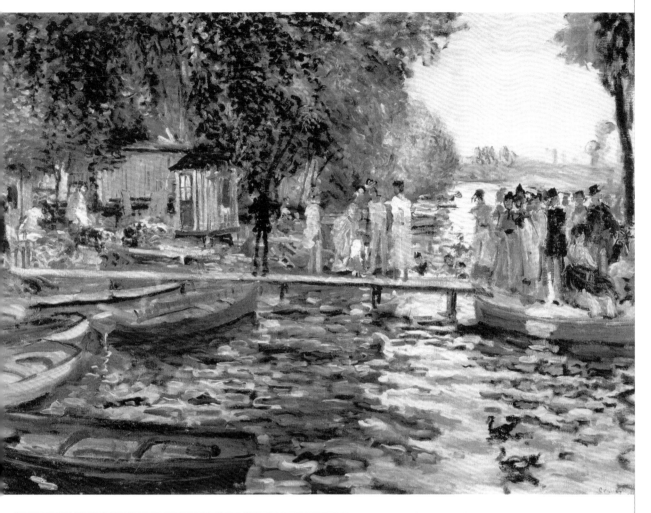

▲ 雷諾瓦　蛙塘　1869　油畫　92×65 cm

◀ 雷諾瓦　莫內在阿爾讓特家庭院寫生
1873　油畫　46×59cm

▼ 蛙塘

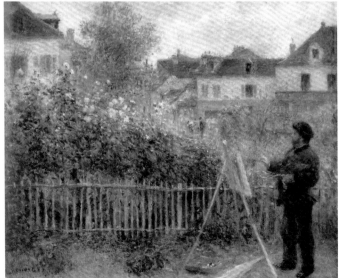

一件藝術品必須抓住觀
眾，吞噬他，讓他抓狂。

在咖啡館裡所談論的技法，在充滿陽光的戶外從事創作。這兩位畫家都使用明亮的顏色以及輕快的筆觸，使作品生動而亮麗，這些作品即是印象派早期的畫作。

莫內的個性暴躁，雷諾瓦則溫和、圓融，具社交手腕，在推廣印象派上功不可沒。他們常一起對著同樣的景色作畫，卻保有個人不同的風格。比較起來，雷諾瓦的畫作氣氛較溫柔、景物較密集，色調溫暖、散發著詩意與舒適的氣息，莫內的筆觸就肯定、客觀的多。

✚沙龍展覽

沙龍展於1725年成立，是巴黎美術學院（Académie des Beaux-Arts）的官方展覽，也是西方世界最重要的年度藝術展。對十九世紀的法國畫家而言，作品能受到沙龍展的肯定是非常重要的。因為當時的收藏家只願意購買在沙龍參展的作品，因此在沙龍展出，不僅能滿足藝術家的自尊，更能獲得經濟上的安定。但這些新興的中產階級收藏家並不具有明確的審美基準或品味，所以只能盲從沙龍，造成沙龍的獨斷性。

在沙龍展中展示的畫作通常充滿了深沉的色彩與堅定的線條，而作品主題大多是歷史故事、古老傳說或者是重要人物的肖像。雷諾瓦在葛列爾的畫室裡即是學習此類的古典風格。雖然他非常喜歡自己與印象派朋友們創造出的新風格作品，但是為了能參加沙龍展，仍然以舊風格來創作，其中一些作品如〈麗絲〉（1867）便如願的參展，但因沙龍展不接受印象派這樣的新潮作品，所以雷諾瓦也決定和他的朋友們一起舉辦畫展，儘管如此，雷諾瓦一生還是沒有放棄參與沙龍展出的機會，甚至還在1903年，為了反對保守與迂腐的沙龍展主辦單位，與羅丹（Auguste Rodin）等人自力組織了秋季沙龍展（Salon d'Automne）。

✚落選沙龍展

因為沙龍評審團的保守品味與嚴苛的決選，1863年的沙龍展有四千多幅作品落選，引起印象派畫家及社會普遍的不滿。

拿破崙三世為穩定局面，在1863年5月17日舉辦了「落選沙龍展」（Salon des Refusés）。在這個備受議論的展覽會裡可以看到馬奈、畢沙羅、拉突爾、塞尚和其他人的作品，他們之中有很多人成為後來印象派的畫家或是現代繪畫的先驅。但在這些年輕畫家普遍受到肯定之前，他們的作品還不能被大眾所接受，尤其是馬奈在「落選沙龍展」展出的〈野餐〉（習譯〈草地上的午餐〉，見P50）造成了很大的反彈，因為畫面中出現了一位

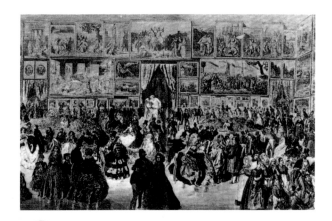

▶ 沙龍展在19世紀中的法國，是極為重要的社交活動

Ren

沙龍的源起與影響 Salon

沙龍（Salon）一詞源於十七、十八世紀的義大利，為聚會之意。原指女性在床邊與親密友人談天，後擴展至指文人貴族就文學、哲學、政治及宗教等議題討論的聚會，在法國發揚光大。「沙龍」亦指藝術展覽。沙龍展通常在大型商業展場中舉辦，並收取門票。沙龍展的會場通常把畫掛滿了所有牆面，把畫當成商品展示，也因此出現了對這些「商品」進行優劣判斷的批評家，沙龍重要性的增加不僅使「沙龍批評」發達起來，帶動藝術新聞媒體的興盛，也促使了「藝評」的發展。

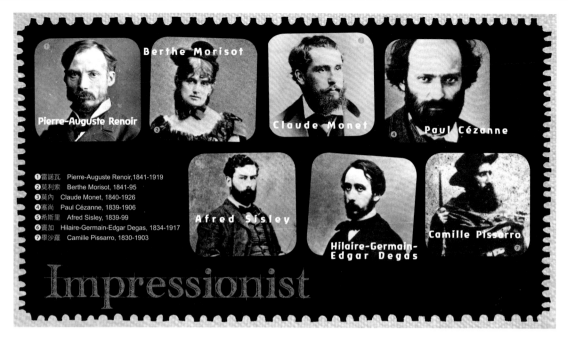

Berthe Morisot
Pierre-Auguste Renoir
Claude Monet
Paul Cézanne
Afred Sisley
Hilaire-Germain-Edgar Degas
Camille Pissarro

❶雷諾瓦　Pierre-Auguste Renoir, 1841-1919
❷莫利索　Berthe Morisot, 1841-95
❸莫內　Claude Monet, 1840-1926
❹塞尚　Paul Cézanne, 1839-1906
❺希斯里　Afred Sisley, 1839-99
❻竇加　Hilaire-Germain-Edgar Degas, 1834-1917
❼畢沙羅　Camille Pissarro, 1830-1903

Impressionist

裸女在兩位衣著筆挺的男士身旁，便被抨擊主題太過大膽、違背善良風俗等。這幅作品雖然引起了爭議，但也得到了一批青年畫家和文學家的讚賞。

✚印象派畫展

　　1870年普法戰爭開打。巴吉爾戰死沙場，莫內、希斯里與畢沙羅為躲避戰火，轉赴英倫，雷諾瓦則選擇待在巴黎，畫了很多街頭生活風景做為紀錄，並積極送作品參展。戰爭塵埃落定後，蓋爾波瓦咖啡館聚會的成員再次會合，企圖組織一個與沙龍不同的「獨立」展覽會，目的是展出一些不為官方沙龍所接受的作品。

　　1874年4月15日終於在攝影師納達（Nadar）的工作室舉辦第一次印象派聯展。雷諾瓦、莫內、希斯里、竇加、塞尚、畢沙羅、莫利索等印象派的夥伴們幾乎齊聚一

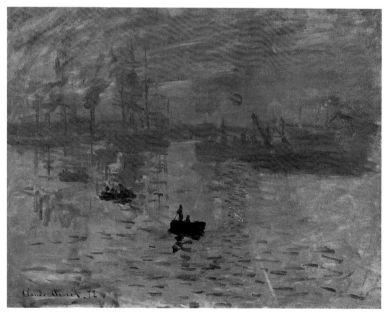

▲ 莫內　印象·日出　1872　油畫　48×63cm　巴黎·瑪摩坦美術館

堂，共計30位左右的畫家們，展示了160餘件作品。其中以莫內的〈印象·日出〉為首，雷諾瓦也展出作品〈包廂〉。這個團體不屬於某個學派，而希望保留每個人的獨立特質，他們共同制定章程，並由

其中一人負責管理財務，也召開過幾次大會，由雷諾瓦擔任主席。

　　莫內的〈印象·日出〉，遭到學院派極度惡劣的攻擊，並被評論家路易·勒羅伊（Louis Leroy）在《喧鬧》報上挖苦是「印象派」。

攝影師納達　Nadar, 1820-1910

　　攝影的發明為十九世紀的畫家們開啟了一個新的水平。在此之前，王公貴族留有繪製家族肖像的習慣，他們以雄厚的財力聘請畫家為他們作畫。後來貴族的勢力日漸沒落，中產階級起而取代成為社會的中堅，他們也想模仿貴族，保有自己的肖像，這時照相機的出現成為中產階級實現夢想的最佳工具。

　　此時法國最著名的攝影師就是納達。本名Gaspard-Félix Tournachon的納達是許多畫家的朋友，也是當時較前衛大膽的攝影家之一，尤其擅長拍攝高空和全景照片。納達的顧客大多以中產階級為主，他作品的主題和取景角度深深影響了印象派畫家。他最擅長掌握「被攝者」的精神，作品沖洗出來人物的表情活靈活現，許多巴黎知名文人和畫家如波特萊爾、大仲馬與馬宗等能留下照片，都必須歸功於他。

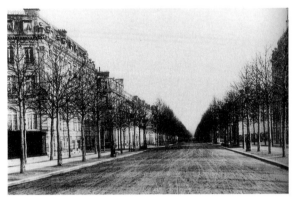

▲ 開通輻射大道，打造新巴黎

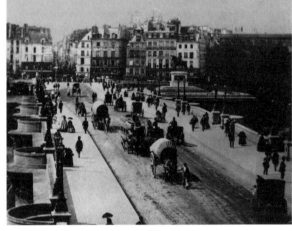

▶ 巴黎新橋街景　1855

帶有諷刺意味的「印象主義」一詞被這群畫家所接受，也被世人所沿用，印象派即是由此誕生。在十九世紀的最後30年，印象派成為法國藝術的主流，並影響到整個歐美畫壇。印象派畫家前後共舉辦了八次展覽，每次參展的畫家都不盡相同，其中雷諾瓦一共參與了四次。

✚ 速寫巴黎風情

　　拿破崙三世在位期間下令塞納省長奧斯曼（Baron Georges- Eugène Haussmann）從事巴黎大改造，同時獎勵投資，企圖創造一個消費社會。巴黎經過大力整頓後煥然一新，林蔭大道、公園綠地、商店、劇院舉目可見。幾條大馬路經由奧斯曼重新設計規劃後，放射式

波特萊爾　Charles Pierre Baudelaire, 1821-67

　　生於巴黎，自由地生活遊走於巴黎，亦積極地參與政治活動，是法國最偉大詩人之一，象徵派詩歌先驅與現代派的奠基人。代表作包括詩集《惡之花》（Les fleurs du mal）以及散文詩集《巴黎的憂鬱》（Le Spleen de Paris）。波特萊爾認為藝術的最終目的是創造美，然而美的定義不勝枚舉，美不應該受到束縛，善也不等於美，美同樣存在於惡與醜之中。

▶ 庫爾貝　波特萊爾肖像　1848-49　油畫　54×65.5 cm

的大馬路更適合民眾逛街購物，來往的四輪馬車、兩旁的人行道顯得更吸引人。人群的流動和當時的生活時尚都引發印象派畫家們的靈感。十九世紀的藝術家最愛畫火車、車站、咖啡館、表演現場以及一些日常生活的寫照。雷諾瓦便常和朋友們一起上街，請朋友攔下路人問路，他便利用此機會速寫，盡情捕捉人間百態。

作家波特萊爾（Baudelaire）曾在他極具影響力的散文《現代生活的畫家》（*The Painter of Modern Life*, 1863）中提出了畫家採用「閒人」（悠閒隨意的人）身分出現的觀點。波特萊爾指出現代作品的特質是觀察與紀錄現代生活的根本要素，例如雷諾瓦的〈格利希廣場〉，即是藝術家以閒人的姿態，讓觀者與他們所描繪的情景處在一種特殊的形體與心理關係：他們透過閒人的眼睛呈現這些景物，並要求觀賞者也用這種眼光看這景物。由於這類型的畫作往往非常詳盡地記錄作畫的地點，因而能表現出畫中人物的性格與位置。

✚ 多元文化的交融

1871到1914這四十幾年的歲月被法國人稱為「美好年代」（Belle Epoque），醞釀出豐富多元的藝術形式，印象派繪畫也在此時發展到顛峰。

美好年代的主人翁就是所謂的布爾喬亞（Burgensis），「布爾喬亞」從十一世紀起就被泛指為城市居民，在這裡意指資產階級或中產階級。除了代表中產階級的布爾喬亞，同時在歐洲興盛的就是波希米亞主義（Bohemianism）。「波希米亞」一詞出現於十九世紀初期的法國，意指藝術家、文人或表演者過著自由漂泊、居無定所、不受一般社會習俗約束的生活，擁有與社會價值格格不入而放逐自我的生活習慣與性格。十九世紀以來許多最有才華的藝術家都擁有波希米亞氣質，巴黎蒙馬特區聚集的藝術家也形成了一個波希米亞社區。雖然波希米亞和布爾喬亞常常被視為是相反的團體，雷諾瓦與這群中產階級出身的印象派畫家，沉醉在波希米亞風的次文化生活與中產階級榮耀中，造就了巴黎精彩的人文風景。

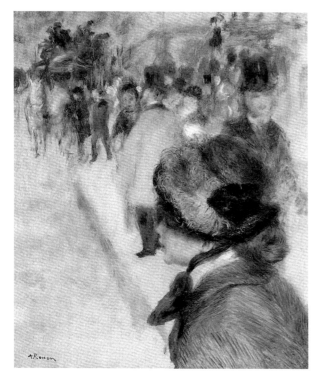

▲ 雷諾瓦　格利希廣場　1880　油畫　65×54cm　英國劍橋 Fitzwilliam 美術館

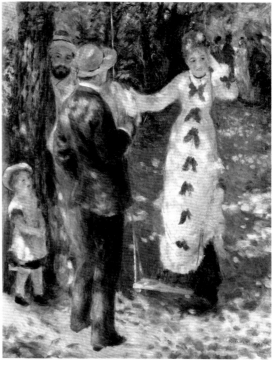

▲ 雷諾瓦　鞦韆　1876　油畫　92×73cm　巴黎奧塞美術館

part I
03

≪ 出走義大利 ≫
與大師邂逅

雷諾瓦不滿足於待在巴黎學習當時的古典主義與浪漫主義語彙，於是遠征義大利，向遙遠的文藝復興巨匠借鏡。

1879	1881	1883	1884	1885
愛迪生發明電燈。	英國建立發電廠。	巴黎到伊斯坦堡的東方快車通車。馬奈過世。	中法戰爭，中國在中南半島失勢，法屬印度支那形成。	第12屆世界博覽會在比利時展開。第一輛摩托車在德國問世。

➕時代的語彙──
新古典主義與浪漫主義

　　雷諾瓦認為畫家必須用他那個時代的語彙作畫，但他也相信研習大師作品可以得到很多意想不到的好處。雷諾瓦生長的時代，剛歷經完新古典主義與浪漫主義兩大派的抗衡期。十九世紀初期開始，正是一部新古典主義大師安格爾與浪漫主義大師德拉克洛瓦的競爭史。新古典主義強調素描的繪圖技巧，與著墨於色彩表現的浪漫主義分庭抗禮，激發出一系列的火花。

　　安格爾是雷諾瓦所敬愛的前輩大師。對他而言，作為一個好畫家就得具備精湛的素描基礎，而顏色則是其次。浪漫主義大師德拉克洛瓦的作品卻充滿了熱情、激動；印象派的色彩理論以及實際的運用，許多是受到德拉克洛瓦的耀眼色彩表現所影響。

　　印象派畫家雖然仍選擇了寫實主義的描繪方式，但他們仔細研究傳統的寫實法則後發現，傳統藝術的再現自然是建立在一個錯誤的觀念之上的。因為傳統繪畫，畫家寫生大都在室內，主要是依靠室內光在物體上產生柔和的明暗變化來描

繪主體，這些畫雖然也有不少微妙的色彩變化，但是這種方法始終是基於「固有色」的觀點來描寫對象的，因此整體色彩傾向是棕色調。人們也養成了欣賞這種油畫的習慣，以至很少有人細心去研究在「外光」下會產生怎樣的色彩效果。

➕出走義大利──
繪畫歷程的重要轉捩點

　　1879年沙龍展後，雷諾瓦已是成功畫家。少了經濟壓力的雷諾瓦，為了犒賞自己長時間的努力工

新古典主義與浪漫主義　Neoclassicism & Romanticism

　　新古典主義（Neoclassicism），是一種新的復古運動，興起於十八世紀的羅馬，並迅速在歐美地區擴展，影響了裝飾藝術、建築、繪畫、文學、戲劇和音樂等領域。新古典主義的訴求是重振古希臘、古羅馬的光榮，並反對華麗的巴洛克（Baroque）和洛可可（Rococo）藝術。

　　浪漫主義（Romanticism）是十八世紀末開始盛行的一種主流藝術流派，在藝術上是由感性的藝術家與啟蒙時代的思想家所奠立。他們認為道德題材可以感化人心，並且改變社會，而十八世紀中葉考古出土的古羅馬遺跡更激發了他們的感性。這種帶著感性和英雄主義的思想激發出仰之彌高（Sublime）的情懷，產生出莊嚴的藝術，同時也帶來令人敬畏之感。隨著莊嚴而來的便是神秘、古怪和恐怖的藝術表現。浪漫主義的藝術家特別強調自然的重要性，而所謂「自然」往往因不同的定義，發展出許多不同的風格，其中更包括超自然的表現。

安格爾
Jean-Auguste-Dominique Ingres, 1780-1867

安格爾是法國新古典主義的先鋒，擅長歷史畫、人像畫及風俗畫。曾入古典主義畫派大衛的門下學習，長年於羅馬、弗羅倫斯創作，曾任羅馬法蘭西學院的院長。返回巴黎後，他便站在學院派的立場，大力推廣新古典主義。安格爾強調線條甚於色彩，他的線條工整、輪廓確切、色彩明晰、構圖嚴謹，影響後世畫家如竇加、雷諾瓦與畢卡索。主要的作品包括用古典主義的手法來描寫希臘及古羅馬的風景，和傳統的拉斐爾式宗教畫，也有以法國中世紀的歷史及異國中東為主題的風俗畫。著名作品有〈土耳其浴女〉、〈泉〉等。

德拉克洛瓦
Eugène Delacroix, 1798—1863

法國著名浪漫主義畫家。曾師從法國古典主義大師大衛，但卻非常欣賞荷蘭畫家魯本斯的強烈色彩作品。德拉克洛瓦以澎湃的熱情來描繪，把浪漫派藝術推展到情感的極限。他的畫作對後期崛起的印象派畫家和梵谷的畫風有很大的影響。德拉克洛瓦的繪畫題材大都取材於歷史與文學，他曾到過阿爾及利亞和非洲，即使現代的題材也以異國風情來做背景，著名畫作為〈自由領導人民〉。

▲ 德拉克洛瓦　自由領導人民　1830　油畫　260×325cm　巴黎羅浮宮

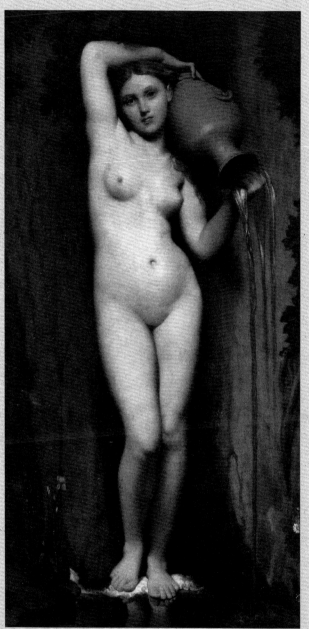

▲ 安格爾　泉　1856　油畫　163 × 80 cm　奧塞美術館

整體而言，現代的調色盤跟幾個舊的藝術家所使用的是一樣的⋯⋯我唯一意思是它正接受著調整，古代人用紅土、赭石和象牙黑⋯⋯就可以用這調色盤畫出結果四

作與尋找靈感，開始走出巴黎和塞納河區。雷諾瓦第一次旅行是到諾曼第海灘，他接受保羅‧伯納德（Paul Berard）的邀請，到他海邊的別墅作客。雷諾瓦為了追求不同的靈感，1881年初前往阿爾及利亞，接下來的幾年，足跡更遍至義大利的威尼斯、羅馬、弗羅倫斯、那不勒斯與龐貝，以及西班牙、英國、荷蘭、法國等地。

1880到1883年左右，雷諾瓦對印象派畫法日漸不滿，在繪畫技巧上也遇到了瓶頸，他說：「我已經不知道要怎麼畫了。」於是決定前往義大利，向文藝復興時代的大師們尋求突破的靈感。

在義大利時，雷諾瓦到弗羅倫斯與羅馬向拉斐爾（Raphael）、提香（Titian）、弗蘭且斯卡（Piero della Francesca）等大師學習；他也參訪了龐貝古城，感受古羅馬時期的氛圍。1882年，雷諾瓦在西西里的巴勒摩（Palermo）幫作曲家理察‧華格納（Richard Wagner）畫肖像畫。同年，雷諾瓦感染肺炎，而改至阿爾及利亞休養，他的呼吸系統也因此永久受損。

旅遊後，雷諾瓦花了將近五年的時間練習素描，這在印象派畫家中非常少見。雷諾瓦受到義大利大師們的影響，在往後的三十年間，畫風變得更趨單純、自然，充滿了顏色與生命力。

✛ 受拉斐爾影響，轉而追求簡潔的風格

1881年秋天的義大利之旅成為雷諾瓦繪畫歷程中重要的轉捩點。他特地到羅馬參觀拉斐爾的作品，在法內些宮（Villa Farnesina）中得以一窺拉斐爾的濕壁畫巨作〈賽姬的陽台〉（Loggia of Psyche）。這影響了他在那不勒斯旅途中所創作的〈洗衣婦與小孩〉，此時雷諾瓦的畫作已經有了較明確的線條出現，並追求較簡單的風格，而這幅畫作很明顯的可以看到拉斐爾〈聖母與聖嬰〉的影子。

受到拉斐爾與義大利隨處可見的濕壁畫影響，雷諾瓦這時也開始放棄描繪一些複雜的事件，不再那麼強烈的追求戶外光線的效果，他轉向更清楚、明確的形式，加強了畫面的裝飾性，瓷器般的平滑畫

▲ 雷諾瓦　年輕母親　1881　油畫　121.3 × 85.7 cm
雷諾瓦於 1881 年在那不勒斯旅途中所創作的作品。

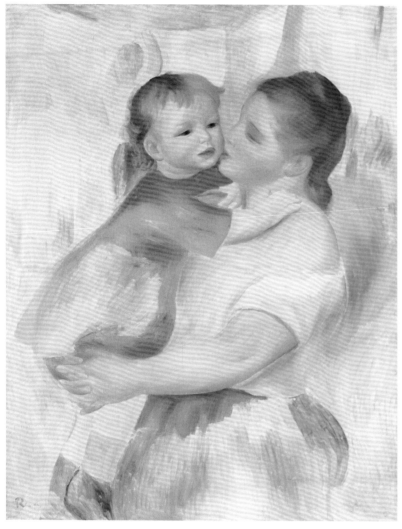

◀ 雷諾瓦 洗衣婦與小孩 1886
油畫 81.3 × 65 cm

▼ 拉斐爾 聖母與聖嬰 1508
木板‧油畫 75 × 51 cm

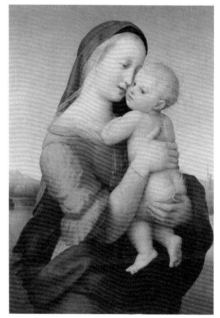

面。雷諾瓦自覺式的古典作風也拉開了他和印象派間的距離。

✚以豐富顏色與細緻質感見長的威尼斯畫派

莫里斯‧瑟呂拉（Maurice Serrulaz）在他的著作《印象派》（1961）中指出，影響印象派畫家的前輩大師可以追溯到遙遠的文藝復興時期的威尼斯，如吉奧喬尼（Giorgione，約1477/8-1510）、威尼斯畫派「三傑」的提香、維洛內些、丁多列托等。

而雷諾瓦除了喜愛拉斐爾的作品，他在義大利旅遊期間也深受「威尼斯畫派」的影響。威尼斯畫派向來以豐富的顏色與細緻的質感見長，這項特色的展現與當地的貿易息息相關，因為十六世紀的威尼斯是義大利通往地中海進行絲織品、顏料、香料貿易的大門，尤其以顏料聞名，據說拉斐爾就曾派助手從羅馬到威尼斯來採購特殊顏色的顏料。

又因威尼斯特殊的地理環境，讓藝術家們觀察到從「環礁湖」發出的光輝，造成色彩的層次變化，使威尼斯的畫家對色彩更加敏感，把色彩當作塑造形體的主要重點，而非輪廓性的線描勾勒。

受到當時盛行的人文主義注重現世生活的影響，威尼斯的畫家即使繪製宗教題材的畫作，宗教的訓

威尼斯畫派「三傑」——提香、維洛內些、丁多列托

提香
Titian, 1488/90-1576

　　義大利文藝復興後期威尼斯畫派的代表畫家，師承貝里尼。提香青年時代在人文主義思想的主導下，繼承和發展了威尼斯畫派的繪畫藝術，使威尼斯畫派得以和弗洛倫斯相抗衡。他的作品構思大膽、氣勢雄偉、構圖嚴謹、色彩豐富鮮艷，主要作品以宗教和古羅馬神話為題材，充滿戲劇性的氣氛和動感的人體線條。他的代表作品〈烏爾比諾的維納斯〉，奠定了「臥姿維納斯」的不朽形態，直到近代都還是藝術家們描寫女子嫵媚姿態的理想形式。

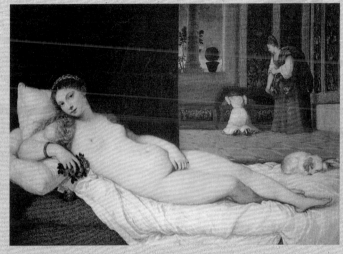

▲ 提香　烏爾比諾的維納斯　1538　油畫　119 × 165 cm　弗羅倫斯，烏菲茲美術館

維洛內些
Paolo Veronese, 1528-88

　　義大利畫家，因出生於北部的維諾納而獲得「維洛內些」稱號。曾跟隨一些藝術家學畫，但受提香影響最深。他與提香、丁托列托組成文藝復興晚期威尼斯畫派中的「三傑」。他擅長大幅的聖經、寓言及歷史畫，畫作裡常可以看到很多人物及華麗的建築，場面壯觀。代表作品為藏於羅浮宮的〈迦納的婚禮〉。

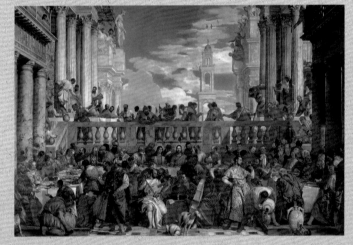

▲ 維洛內些　迦納的婚禮　1563　油畫　666×990cm　羅浮宮

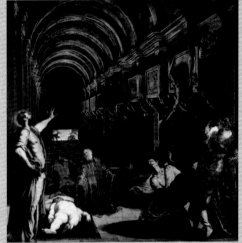

丁多列托
Tintoretto, 1518-94

　　丁多列托出生於威尼斯，父親是染匠，因此獲得「丁多列托」（小染匠）的綽號。從1546年開始，他接受委託為教堂繪製壁畫。他的恢弘風格被稱為「瘋狂熱情的」（II Furioso），他戲劇性地利用透視和光線效果，使他成為巴洛克藝術的先驅。丁多列托長年接受宗教畫委託製作，著名作品有〈聖人遺體的發現〉。

◀ 丁多列托　聖人遺體的發現　1562-66　油畫　400 × 400cm　米蘭，布列拉美術館

誠意味也減少了，卻帶著濃郁的世俗化色彩。繪畫題材豐富，喜歡借助神話故事來詮釋與描繪統治階級追求歡樂的豪華生活與宴會場景，也促成歷史畫及裸體畫的興起。威尼斯畫派善於捕捉風景中的天光水色與世俗生活的主題，都直接與間接在雷諾瓦心中留下了不可磨滅的印象。雷諾瓦從義大利回來後，畫風已經開始出現轉變，印象與古典兼備。

▲ 雷諾瓦　威尼斯與霧　1881　油畫　45.4 × 60.3 cm　華盛頓私人收藏

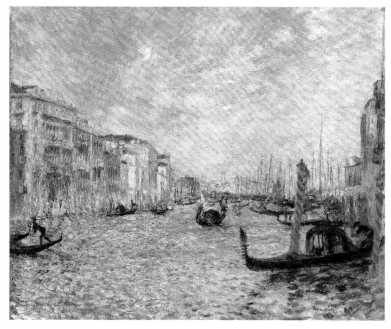

▲ 雷諾瓦　威尼斯大運河　1881　油畫　54×66 cm　波士頓美術館

✚與大師交會──
博物館的古典繪畫課

　　雷諾瓦理想中的假期是能在博物館中不斷研究、練習，因此創造出一系列旅行中的習作。

　　回到巴黎，在他流連忘返的羅浮宮，雷諾瓦欣賞著他最愛的安格爾、魯本斯和維諾內些的畫作。他在博物館中待得越久，越發對自己不滿。而在對古典主義的震撼中，雷諾瓦發現偉大傳統畫家帶給現代畫家的一些價值，像西班牙的哥雅（Goya）和委拉斯蓋茲（Diego Velazquez），或是義大利的提香及採取熱鬧宴樂生活來處理宗教題材的維洛內些。

　　如果說文藝復興運動是近代繪畫的開端，確立了科學的素描造型體系，把明暗、透視、解剖等知識科學地運用到造型藝術之中；那麼印象派則是現代繪畫的起點，肩負起傳承古典大師對光影色彩的研究，完成了繪畫中色彩造型的變革，將光與色的科學觀念引入到繪畫之中，革新了傳統固有色觀念，創立了以光源色和環境色為核心的現代寫生色彩學。而雷諾瓦就在出走義大利，與大師的相遇之中，找到繪畫創作的新滋養，也預告了雷諾瓦畫風的轉變，奠定他與其他印象派大師與眾不同的古典畫風。

≪ 藝術贊助者與家庭生活肖像 ≫

收藏幸福的感覺

幸運的，雷諾瓦擁有許多中產階級的收藏家，亦成為十九世紀末、二十世紀初畫商的寵兒。他也為這些贊助者，創作出許多幸福美滿的家庭肖像。

1887	1889	1890	1893
台灣建省，劉銘傳任巡撫。	巴黎舉行萬國博覽會，艾菲爾鐵塔落成。	日本帝國憲法生效。梵谷自殺身亡。	法國佔領越南。紐西蘭成為世上第一個女性可投票的國家。

✚ 贊助者與收藏家

十九世紀時，象徵中產階級的布爾喬亞開始擔任起主導藝術經濟的中堅。許多致力於提升社會地位的布爾喬亞們，紛紛依照一己品味來收購畫作，而支持印象派的收藏家大多也是出身於中產階級。

雷諾瓦幾位較富有的畫家朋友，像是馬奈與卡玉伯特，都非常喜愛雷諾瓦的作品，除了在精神給予支持，也以購買的行動力來鼓勵雷諾瓦。1880年代起，雷諾瓦接受許多富有的布爾喬亞之託，為他們的家庭繪製肖像畫，這除了是他風格與興趣的改變，更是考量大眾口味與經濟狀況下所作的調整。肖像畫提供了雷諾瓦很好的技巧磨練，對他來說，一幅好的肖像畫是：「必須讓母親認出他的女兒。」這些工作大幅改善了雷諾瓦的經濟狀況，不過他仍然希望能繼續在人群休閒玩樂的地方，描繪大幅的戶外景致。

這些曾經支持雷諾瓦的收藏家還包括：勒格杭（Alphonse Legrand）、維克多·夏克（Victor Chocqet）、普潘（Victor Poupin）等人。而他一生中最重要的幾位贊助者則非夏龐堤耶夫婦、保羅·杜朗瑞爾與安博亞茲·弗拉爾莫屬。

✚ 出版商——夏龐堤耶

喬治·夏龐堤耶（Georges Charpentier, 1846-1905）是位成功的出版商，出版十九世紀法國最重要的作家如左拉與福樓拜（Gustave Flaubert）等人的作品。他的太太瑪格麗特·夏龐堤耶（Margueritte Charpentier）出身於巴黎上層布爾喬亞階級，擁有一間沙龍，是當時社會名流與她先生的出版社所屬的作家們經常聚會之所。此沙龍亦接待過許多藝術家，如馬奈、莫內、希斯里與雷諾瓦。

雷諾瓦後來也成為夏龐堤耶家的專屬畫家，為他們畫了許多家庭

▲ 夏龐堤耶 約 1894

▲ 夏龐堤耶夫人 約 1900

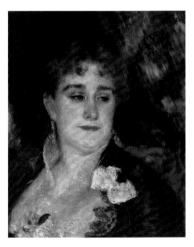

▲ 雷諾瓦 夏龐堤耶夫人 1876-77 油畫 46×38cm 巴黎奧塞美術館

肖像畫，除了解決經濟上的問題，也大幅提升了他的知名度。這對夫婦各以自己的方式來協助雷諾瓦擴展名聲，1875年夏龐堤耶首次購買雷諾瓦的畫作後，又向雷諾瓦預訂多件肖像畫及裝飾品，並讓他預支款項。夏龐堤耶夫人則運用她的沙龍人脈，介紹雷諾瓦為許多中產階級、知識分子及其家人畫肖像的機會，她則從中抽取傭金。

雷諾瓦曾畫過數幅夏龐堤耶夫人肖像，雷諾瓦的名聲也是從1879年沙龍展出的〈夏龐堤耶夫人與孩子們〉開始建立（見P60）。這幅畫由於畫中人物的知名度，在1879年沙龍展被掛在最好的位置，吸引了很多人的興趣，也建立了雷諾瓦的聲名。

印象派時代的藝術買賣與宣傳

十九世紀末，巴黎已有一百多間專門畫廊，再加上不少作為副業販賣美術作品的小規模畫廊，市況相當蓬勃。畫廊除了具有藝術品買賣的功能，也促進了畫家與顧客間的交流。畫商與畫家為了普及促銷藝術市場，發展出多樣的宣傳活動及手法，而印刷工程與複製方法的更新，更增加了新聞、雜誌的發行量，專門提供大眾的藝術類出版品如雜誌等，也如雨後春筍般紛紛發行。

➕畫商——杜朗瑞爾

許多夏龐堤耶圈子裡的人也紛紛委請雷諾瓦為他們畫肖像畫，其中最有眼光、早期即發掘雷諾瓦天分的即是畫商保羅·杜朗瑞爾

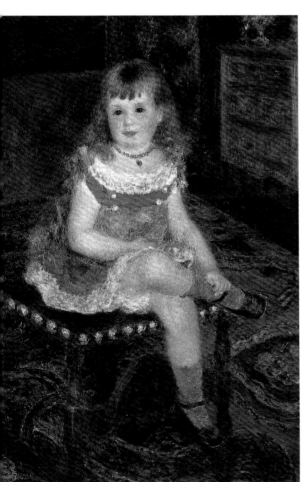

▲ 雷諾瓦　椅子上的喬潔特·夏龐堤耶　1876

▲ 畫商杜朗瑞爾於美國紐約畫廊展出雷諾瓦作品　1918

◀ 杜朗瑞爾　1910

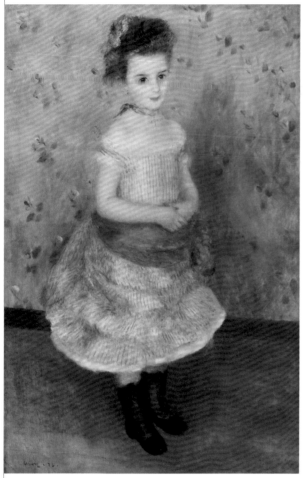

◀ 雷諾瓦　珍妮・杜朗瑞爾　1876　油畫　113×74 cm

▼ 雷諾瓦　畫商保羅的兒子──夏爾與喬治兩兄弟　1882　油畫　64×81cm　紐約私人收藏

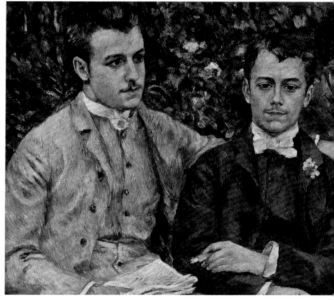

（Paul Durand-Ruel）。杜朗瑞爾是印象派最大的支持者，更是雷諾瓦一生中最忠實的擁護者，他從1881年開始，持續贊助與購買雷諾瓦的畫，讓雷諾瓦能無後顧之憂的創作，同時也把他推介給其他重要的收藏家。

　　杜朗瑞爾自1865年即開始交易德拉克洛瓦、柯洛、庫爾貝等人的作品，以及寫實主義、巴比松畫派等其他畫家的作品。十九世紀末，杜朗瑞爾扮演振興印象派的要角，除了雷諾瓦，他也捧紅了竇加、馬奈、莫內、莫利索、畢沙羅、希斯

里等人。除了巴黎是杜朗瑞爾事業的大本營，他也在倫敦、布魯塞爾等地開設畫廊，並送作品到比利時、英國、荷蘭、德國、義大利、挪威等地展出。此外他也把作品遠送至美國，並在紐約開設分店，是開拓美國市場的先鋒。他很早即嗅出美國人對於印象派的開放態度，他曾說：「美國人沒有取笑印象派，他們買畫！」

　　杜朗瑞爾很早即了解新生的藝術市場機制，並比一般畫商搶先體會到發掘新人所附帶的利益。他擅長以經營謀略來保護「他的」畫

家，並透過籌辦私人展覽、出版畫冊，以及積極尋找世界各地的新買主來鞏固他們的行情。他有計畫性的增加特定畫家的作品存貨，透過拍賣拉高畫價，並配合當時一切宣傳手段進行促銷，建立起他獨家經營的地位。他曾出版《國際藝術與收藏雜誌》（*Revue Internationale de L'arte et de la Curiosit*），向廣泛的潛在顧客推銷與聯繫。

＋畫商──弗拉爾

　　安博亞茲・弗拉爾（Ambroise Vollard，1866－1939）生於法屬黑

于尼翁島（La Réunion）。他在年輕時放棄法律的工作到一名沒沒無聞的畫商那裡學習，之後在巴黎藝術市場中心的拉菲特街（rue Laffite）開設自己的店鋪。1895年時，他曾販售當時尚未成名的高更與梵谷作品，並舉辦塞尚的首度個展。

起初雷諾瓦和馬奈遺孀、莫內、畢沙羅一樣，只託他賣幾件次要作品，後來弗拉爾漸漸贏得雷諾瓦的信賴，友誼也維持到老。雷諾瓦也在弗拉爾的鼓勵下開始嘗試石版畫與雕塑。弗拉爾是二十世紀初最重要的畫商之一，曾撰寫過塞尚、竇加與雷諾瓦的生平，也出版了著名的《畫商回憶錄》（Recollections of a Picture Dealer，1936）。弗拉爾非常喜愛別人為自己作像，幫他畫過肖像的知名畫家不勝枚舉，如塞尚、畢沙羅、波納爾等，雷諾瓦也不例外，替他畫了好幾幅作品。

雷諾瓦是印象派畫家中，唯一賦予現代生活以社會歡愉之人。這些收藏家的家庭肖像，忠實的記錄與表現出布爾喬亞的幸福家庭生活。

收藏幸福的意象

雷諾瓦的作品，因其溫暖歡愉的形象，被廣泛的運用在各類商品中。他更是出現在餅乾盒包裝上最頻繁的藝術家，這些包裝精美的餅乾盒，透過視覺的傳達，激起美味與幸福的想像，供一般大眾收藏。

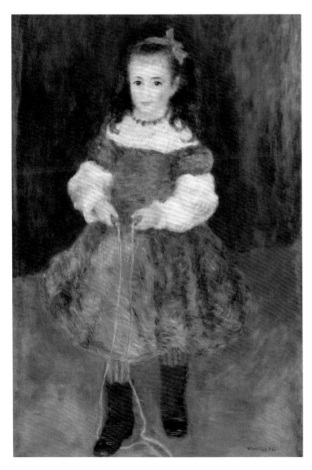

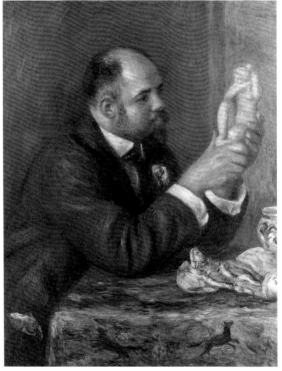

▲ 雷諾瓦　弗拉爾肖像　1908　油畫　82×65 cm

◀ 雷諾瓦　跳繩的女孩（勒格杭的女兒戴奧芬的肖像）　1876　油畫　107.3×71 cm

≪ 家庭生活的寫照 ≫
構成幸福的元素

安定的家庭生活，讓幸福徹底洋溢在雷諾瓦的畫上。尤其是兒子們，更是構成雷諾瓦幸福畫作的最重要元素。

1895	1896	1897
威尼斯藝術雙年展首次舉行。盧米埃兄弟在巴黎首次放映電影。莫利索過世。	第一屆奧林匹克運動會於雅典舉行。	英國成立第一個廣播電台。

✚ 幸福的家庭

1890年雷諾瓦娶了交往十幾年的艾琳·夏莉歌（Aline Charigot, 1859-1915）。艾琳原是位裁縫師，曾多次為雷諾瓦的畫作充當模特兒，也在早期的大作〈船上的午餐〉（見P93）中出現。

能夠與最愛的模特兒艾琳結婚讓雷諾瓦非常的快樂，他們共有三個兒子：長子皮耶（Pierre Renoir, 1885 –1952）後來成為演員，次子尚（Jean Renoir, 1894 –1979）成為一名導演，小兒子克勞德（Claude Renoir, 1901–93）則是雷諾瓦最鍾愛的模特兒。婚後，雷諾瓦以妻子和日常家庭生活的場景創作許多畫作，也包括他們的孩子和保姆。雷諾瓦有全家人當他的模特兒，安定快樂的家庭生活，使得雷諾瓦的作品中洋溢著幸福的氛圍。他畫了許多以家人為主角的作品，尤其是兒子們。比起贊助者所委託的創作，這些作品出自於每日的細心觀察與愛護，更能表現家庭中親密深刻的情感。

✚ 導演兒子──尚·雷諾瓦

婚後雷諾瓦將家庭放在繪畫世界的中心，在次子尚出生後更加明顯。這位後來的電影導演，出生於1894年9月15日，其教父為畫商杜朗瑞爾之子喬治（George Durand-Ruel）。

尚長大後，成為影響歐美影壇甚巨的導演、演員、編劇、製作人與作家。身為導演與演員，直到60年代末，他參與了默片時代超過四十部的電影，是法國電影自然主義的代表人物，作品包括《大幻

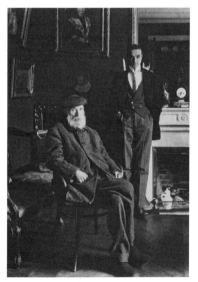

▲ 雷諾瓦與皮耶　1915-17

▲ 雷諾瓦與妻子艾琳及小兒子克勞德　1912

▲ 尚·雷諾瓦　1913-14

兒童變裝秀

　　世紀交接之時，主題式的兒童服裝蔚為流行。雷諾瓦在畫孩子的主題時，也傳達出了他對古典大師的崇拜之情。他到馬德里的普拉多美術館（Prado Museum）參觀時，曾讚賞委拉斯蓋茲〈宮女〉（Las Meninas）一作為「所有藝術在這幅畫集為大成。」他也仿效委拉斯蓋茲的〈穿獵裝的查爾斯王子〉（Prince Balthasar Charles as a Hunter）一圖，讓次子尚穿獵裝入畫。日後的畢卡索也喜愛裝扮自己的兒子入畫。

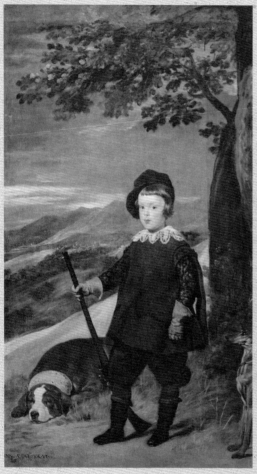
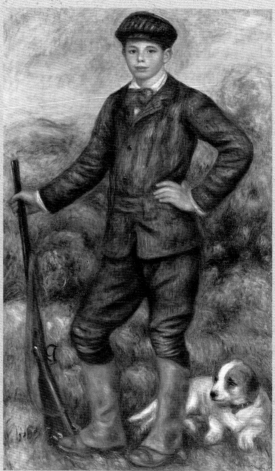

▲ 上左：委拉斯蓋茲　穿獵裝的查爾斯王子　1635-36　油畫　191×102cm　馬德里普拉多美術館

▲ 上右：雷諾瓦　穿獵裝的尚　1910　油畫　173×96cm　洛杉磯市立美術館

▶ 畢卡索　畢卡索的兒子扮小丑　1925　油畫　170×97cm

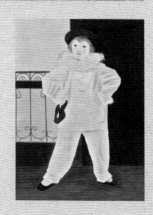

▲ 雷諾瓦　尚　1901　油畫　45.1×54.6 cm　維吉尼亞美術館

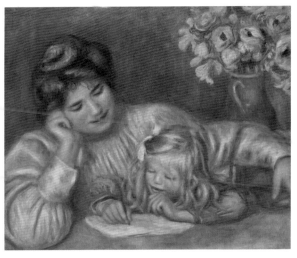

▲ 雷諾瓦　寫字課　約 1905　油畫　54.5×65.5 cm
雷諾瓦最愛的兩個模特兒——嘉比葉和可可（克勞德）。

▲ 雷諾瓦夫人與幼子克勞德（中）　1902

▲ 女孩裝扮的克勞德　1905

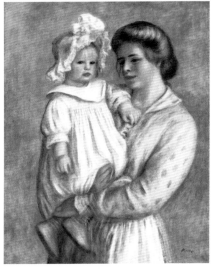

▲ 雷諾瓦　克勞德和蕾妮　1903　油畫　78.7×63cm

大約在 1883 年，我的工作
有了突破，我已經走到了印
象派的盡頭，我才體認到，
我其實並不知道怎麼畫圖

▲ 嘉比葉

滅》（*Grand Illusion, 1937*）和
《遊戲規則》（*The Rules of the
Game, 1939*）等。他在1940年代時
搬到美國加州好萊塢定居，更在
1975獲得奧斯卡終生成就獎。身為
作家，他寫了《我的父親雷諾瓦》
（*Renoir, My Father, 1962*）一書，
非常生動與感人。弟弟克勞德也耳
濡目染，進入電影業，從事製片的
工作。從尚開始，雷諾瓦家族與電
影業結下了不解之緣，後代有許多
人都在此領域發光發熱。

╋鍾愛的模特兒——克勞德

　　雷諾瓦最小的兒子克勞德出生
於1901年8月4日，這讓年老的雷諾
瓦異常的開心。小名叫「可可」的
克勞德是雷諾瓦最喜歡的兒子，也

是他最鍾愛的模特兒之一，雷諾瓦留下許多克勞德的畫像，也常常將他打扮成女孩子入畫，他對克勞德的喜愛之情，躍然畫上，一再讓克勞德成為畫中的主角。

✚蒙馬特的「家」──霧之別莊

雷諾瓦早在1873年即遷入聖喬治街（rue Saint-Georges）35號，這間畫室是每周四下午朋友的聚會之所，也是他畫裸體肖像的地方。

1875年，他也在蒙馬特區寇荷托（Cortot）街租下一間畫室。1890年，雷諾瓦將家庭安頓在蒙馬特山丘上的吉哈東街（rue Girardon）13號，這裡擁有絕佳的視野，人們將這棟被花園圍繞的樓房取了一個詩意的名字──霧之別莊（Le Chateau des Brouillards），它除了有著寬敞的花園，還有兩間大畫室，是雷諾瓦專門用來畫戶外寫生作品的地方。1890年4月14日，雷諾瓦與艾琳在第九區市政府成婚，承認皮耶為他們的合法子嗣，這裡成為雷諾瓦家族的第一個「家」。

✚家庭場景的甜美風格之作

1890年後，雷諾瓦又改變了畫作風格，他放棄印象派回到早期的古典風格。此時大眾好不容易能接受印象派畫風，但雷諾瓦卻覺得，所有他想要以印象派風格呈現的繪畫都已完成，便毅然決然放棄了好不容易才獲得的肯定，進行畫風的改變。他決定重新喚起多年前所學到的古典畫風來嘗試新的創作，向古典大師提香與魯本斯，甚至十八世紀的法國繪畫學習，他試著將那些精細線條與印象派所使用的明亮色彩加以結合。

從這個時期開始，他集中注意力在家庭場景畫，並開始了較柔軟甜美的風格。1890年代初，雷諾瓦描繪的是忙於農事的村女，或是城市的少女彈鋼琴、閱讀、開聊、採摘花朵的情景。雷諾瓦藉著這些主題，返回一種溫和而輕柔的筆觸，這種筆法正符合他所描繪的理想世界。〈彈鋼琴的少女〉（1892）成為此時期的顛峰之作，柔和的筆觸與甜美的女孩們，充分的表現出家庭的幸福之感。（見P83）

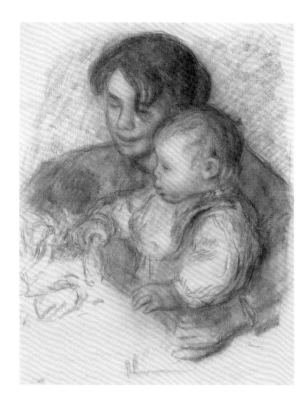

▲ 雷諾瓦　嘉比葉與尚　1895　素描　62×47.2cm

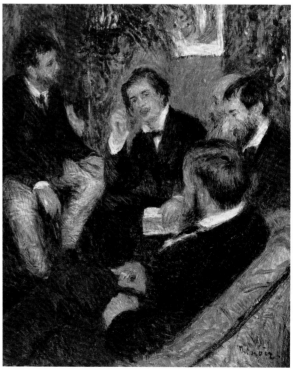

▲ 雷諾瓦　聖喬治街畫室　1876　油畫　私人收藏

≪ 享樂的年代 ≫
上流社會跑趴指南

十九世紀末到二十世紀初，正值法國最歡樂的年代，熱門的享樂場景一一出現在雷諾瓦的畫布上。

1900	1901	1902
世界博覽會在巴黎開幕。清廷向八國列強宣戰。巴黎地鐵通車。	馬科尼完成跨大西洋無線電傳送。第一屆諾貝爾獎頒發。	古巴獨立。英日同盟成立。

✛ 十九世紀的饗宴

雷諾瓦身處在十九世紀末到二十世紀初，正值法國最歡樂的年代，穿著時髦的巴黎人出入各類娛樂場所，如歌劇院和蒙馬特新興的夜總會等，享受精品與時尚。他們很懂得享受生活，四處嚐美食，參加各式舞會派對，雷諾瓦也沉浸在歡愉的跑趴生活中，並只想在畫布上捕捉世上美好的事物。當時的作家莫泊桑（Guy de Maupassant）評論雷諾瓦是「透過玫瑰色的眼鏡看現代世界。」這正是雷諾瓦描寫現代城市享樂生活的手法。

法國人喜愛享受生活與美食，除了食物本身，精心布置的餐桌與用餐氣氛也是主角，能表達主人的盛情與用心。餐桌上除了酒杯、成套的餐具外，桌巾、鮮花與燈光亦屬盛宴的一環；精美設計的菜單，也扮演著激起人們食慾的功能。

要成為一個畫家，你必須學習自然的表現。

▶ 雷諾瓦　船上的午餐（局部）1881　油畫
129.5×172.7cm
左方逗弄小狗的女子為雷諾瓦的妻子艾琳

Ren
饗宴藝術學 gastrosoph

十九世紀出現了所謂的饗宴藝術崇尚者（gastrosoph）。他們滿懷熱情並具備專業鑑賞力，將飲食提升為一門科學，並講授烹調藝術、餐桌禮俗及分享盛宴的喜悅。最著名的包括格里莫・德・拉・瑞尼耶（Alexandre Balthazar Laurent Grimod de La Reynière）的《美食者年鑑》（*Almanach des gourmands*）、安東尼斯・安圖斯（Antonius Anthus）的《飲食藝術講座》（1832）以及男爵奧根・馮・斐斯特（Eugen von Vaerst）的《饗宴藝術學或歡宴指南》（*gastrosophie oder die lehre von den freuden der tafel*, 1851）。對美食題材有興趣的讀者來說，閱讀這些作品除了能了解食材、烹調方式與當時的飲食與用餐習慣外，亦包含了軼聞趣事，閱讀起來是一大享受。

布里亞薩瓦蘭也在論及《食慾與饗宴之樂的區別》時寫道：「食慾是需求的直接感受……但只有人類懂得饗宴的樂趣，事前準備、烹調過程、地點選擇與賓客的聚會皆屬於此。在一入席和上第一道菜時，人人迫切期待、屏氣凝神，幾乎互不交談或不曾仔細聆聽他人的談話，每個人和每個階層皆忘卻一切，只是在龐大的飲食工廠中扮演一個勞工的角色。但若稍稍止飢後則會開始反思和閒談……」這即是美好年代的巴黎人的飲食饗宴最佳寫照。

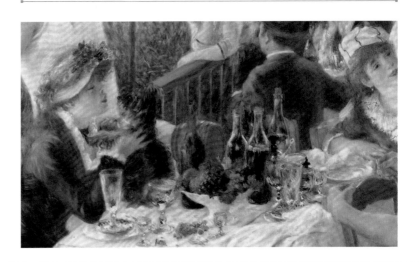

+ 戶外派對——船上的午餐

從1850年中葉開始，巴黎西郊的夏杜島（Chatou）開始變成巴黎人逃離都市塵囂的熱門選地，也是印象派畫家如莫內、希斯里、莫利索、馬奈等聚集之地。其中的爐灶餐廳（Maison Fournaise）是當時聚集文化界、金融界人士的著名景點。1857年，阿豐索·富爾奈斯（Alphonse Fournaise）在夏杜島的塞納河畔開始經營租船、餐廳與旅館業。富爾奈斯家族還舉辦了許多船上的派對、划船賽等熱鬧的活動。竇加是富爾奈斯的好友，卡玉伯特也常到此划船。

爐灶餐廳也是雷諾瓦最喜愛的餐廳之一。從1868年開始，雷諾瓦與莫內在附近蛙塘一起寫生時是這裡的常客，雷諾瓦以此為背景創作了許多著名的作品如〈船上的午餐〉、〈爐灶餐廳的午餐〉等，並以餐廳主人入畫，為他們創作了許多幅肖像與附近的風景畫。他曾說：「我常花時間在爐灶餐廳，是因為我能在那找到最多的美麗女孩提供我畫畫。」

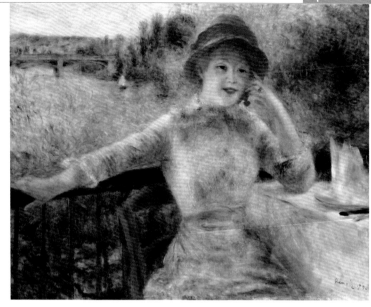

▲ 雷諾瓦　富爾奈斯的女兒芳辛·富爾奈斯　1879　油畫　73.5×93 cm　奧塞美術館

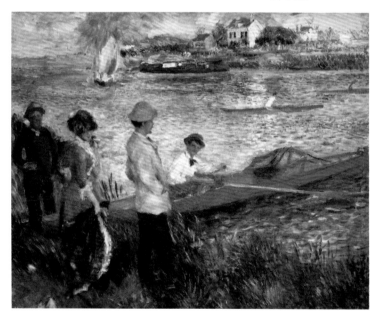

▲ 雷諾瓦　沙杜的划船者　1879　油畫　100×81 cm　畫中划船者是雷諾瓦的好友畫家卡玉伯特。

跑趴女王瑪莉·安東尼　Marie Antoinette

法國最有名的跑趴女王，為十八世紀的路易十六之妻瑪莉·安東尼（Marie Antoinette）。原籍奧地利的瑪莉·安東尼，因政治聯姻嫁入法國皇室，天真年幼即踏進了極盡享樂的凡爾賽宮。此後，瑪莉便盡職地扮演著華麗優雅的奢侈形象，穿梭在無數極盡奢華的宴會中，熱衷於絢麗的禮服、昂貴的手工訂製鞋，享受令人垂涎欲滴的精緻糕點、鵝肝醬、頂級松露等。這等紙醉金迷，正是熱愛生活的法國人最崇尚的享受生活態度。法國人民雖然傾倒於瑪莉·安東尼的人格與美貌，最終還是無法忍受她的瘋狂與奢侈無度，讓瑪莉·安東尼步上斷頭台，結束她華麗炫爛的一生。

我喜歡的畫是會
讓我想漫步在其
中的。

▶ 雷諾瓦 鄉村之舞草稿 1883 黑色鉛筆
24.1×12cm 羅浮宮

▼ 雷諾瓦 爐灶餐廳的午餐 1879 油畫
54×65 cm 芝加哥藝術學院

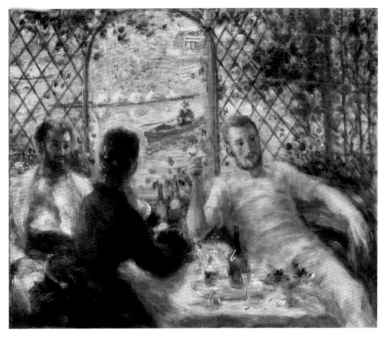

〈船上的午餐〉（見P93）畫的是一群巴黎人在塞納河畔的餐廳陽台上用餐，雷諾瓦把朋友和模特兒安排在畫面的各個角落：包含餐廳老闆與家人、後來的老婆艾琳、畫家好友卡玉伯特。畫中人物流露出歡愉的神色，讓觀眾有一種融入畫面，共享歡樂喜悅的感覺，呈現了十九世紀歐洲中上層社會對美好生活的訴求。這幅畫也可看到雷諾瓦在羅浮宮最喜歡的畫作之一：維洛內些〈迦納的婚禮〉的影子，描繪桌上豐盛的食物與靜物，是現代世俗版的「迦納的婚禮」。

✚藝術家集聚的蒙馬特

在巴黎，印象派畫家多出沒在巴黎北半邊，也就是塞納河右岸地區，因為這區充滿了印象派畫家所追求的歡樂與喧鬧的享樂生活。這些一心想要突破傳統社會束縛的印象派畫家們，偏愛和舞者、歌女、女侍之間無拘無束的交友，並喜愛以他們作為畫中的模特兒。因此北邊的蒙馬特山丘及山腳下的皮加勒（Pigalle）與歐洲區（Europe）便成為印象派畫家最常駐足的地區。

蒙馬特（Montmartre）是巴黎塞納河右岸的一座山丘。以白色圓頂的聖心堂（Basilica of the Sacré

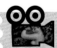

Ren

康康舞 French Cancan

自 1830 年起，巴黎大學生在舞會中流行起康康舞，舞廳到處林立後，女舞者也開始以這種舞碼吸引觀眾，但因表演時展露大腿常遭致相關單位的取締。巴黎的音樂咖啡廳常推出康康舞來吸引顧客，夜總會形式的性感舞碼也紛紛亮相。康康舞受到廣大的歡迎，作曲家奧芬巴哈的歌劇《巴黎人》就是以康康舞為主要內容，此外左拉的小說《娜娜》女主角也是康康舞女郎。詩人波特萊爾的戀人波瑪蒙也是一位知名的女舞者，康康舞因為和文人與藝術家分不開而聲名大噪。

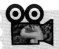

羅特列克 Henri de Toulouse-Lautrec, 1864-1901

羅特列克出身貴族，但因貴族近親通婚的習慣，造成他先天上的缺陷；雙腿殘疾。或許是因為身體有殘疾，使得羅特列克對於社會底層的人們，帶著出自於真心認同的溫情與體貼。他大部分的時間都在巴黎蒙馬特區活動，蒙馬特的街道、咖啡館、妓院等，全都成了羅特列克作畫的主題。不論是妓女或嫖客、過往的行人或醉漢，都經常出現在他的畫面中。他終生都以巴黎社會中下階層的人為創作題材，妓女的日常生活則是他大力著墨的題材。他們的肉體在他筆下顯出人性的真情，都像是他的親人、姊妹或朋友。

▶ 羅特列克　沙發　1892-96　卡紙・油彩　62.9×81cm

Cœur）為主要地標，俯瞰整個巴黎，下方則是充滿藝術家的小丘廣場。自1860年至1914年間，從印象派畫家開始，到之後的梵谷、達利（Salvador Dalí）、莫迪里亞尼（Amedeo Modigliani）、蒙德里安（Piet Mondrian）與畢卡索等人，也喜愛來到蒙馬特居住。藝術家們被山丘上便宜的房租、山腳下大道上成排的酒吧、音樂咖啡廳，以及平靜祥和的村落生活所吸引。較貧困的印象派畫家聚居於山丘上，而經濟狀況較好的畫家則選擇在大道附近作為居住或工作室。蒙馬特因而成藝術家們群聚的所在。

✚五光十色的紅磨坊

蒙馬特由於位在城市的範圍之外，所以不必付稅給巴黎市政府，於是蒙馬特很快就成為一個受歡迎的飲酒區域。這個地區的發展在十九世紀末及二十世紀初已經成為一個不受約束，且頹廢的娛樂中心，其中最著名的娛樂場所就是紅磨坊（Moulin Rouge）。紅磨坊位於皮加勒紅燈區的克里希大道上，因屋頂上仿造的紅風車而聞名於

世。它成立於1889年，當初為因應巴黎舉辦世界博覽會時所帶來的洶湧人潮而開設，以歌舞表演招攬客人，也讓康康舞意外受到歡迎，並吸引大量藝術家、歌唱家與演員出

入其間，其中最著名的就是畫家羅特列克（Henri de Toulouse-Lautrec）。紅磨坊代表當時代的舞廳文化，成為社交生活重要的娛樂場所，也帶來了高度的經濟效益。

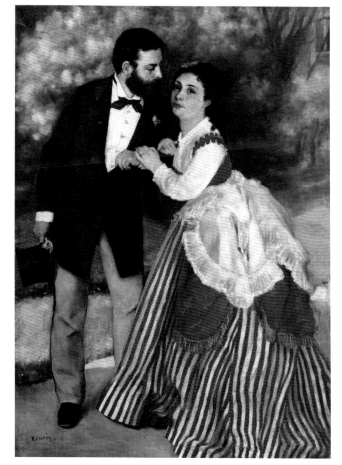

◀ 雷諾瓦
希斯里和麗絲
1868　油畫
105×75cm
原來大家誤會畫中女子是希斯里的妻子，其實是雷諾瓦安排模特兒與希斯里一同入畫。

▶ 雷諾瓦
煎餅磨坊的舞會草稿　1875
油畫　65×85cm
哥本哈根，奧德羅普格園林博物館

▼ 下左：莫內
草地上的午餐　1865-66
油畫　248×217cm
奧塞美術館

▼ 下右：雷諾瓦
野餐 1893　油畫　54×65.3cm

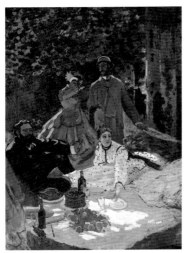

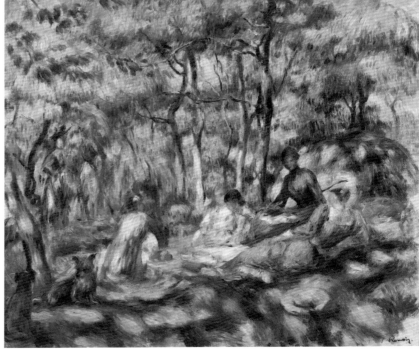

　　馬奈與竇加，是印象派畫家中，最喜好表現舞會、戲劇、歌唱等時髦題材的中產階級。雷諾瓦也穿梭在各個舞廳與舞會中，以跳舞為主題，創造出好幾幅作品。

+ 熱門舞池——煎餅磨坊
　　煎餅磨坊（le Moulin de la Galette）坐落於蒙馬特區。蒙馬特山丘上原本有三十多座專門用來磨麥和搾葡萄汁的風車，十九世紀中葉紛紛被拆除。少數被保留下來的兩座之一，即是有名的煎餅磨坊，磨坊主人起初將它改建為賣小酒的館子，煎餅是特製點心。後來小酒館被改為露天舞廳，常舉辦熱鬧的舞會。舞廳主要的裝潢是庭院中被粉刷成綠色的葡萄架，配上園中的綠蔭，給人悠閒的氣氛。

　　煎餅磨坊很快地便成為山丘上最熱鬧的場所，並為雷諾瓦、塞尚和梵谷帶來了作畫的靈感。雷諾瓦是這裡的常客，每逢星期天的下午或傍晚都來煎餅磨坊，畫下來此跳

舞的年輕女郎。在此他畫下了〈煎餅磨坊的舞會〉等大作（見P67），畫中盛裝赴會、生氣勃勃的人們，在華爾滋舞曲中翩翩起舞。這裡的人物都不是專業模特兒，畫中幾位婦女其實是附近做工的太太，他們也經常來此吃飯或跳舞，其他的男士也大多是雷諾瓦的朋友們。這幅畫成為紀錄巴黎人生活情景最真實的寫照，正如同其他印象派畫家，雷諾瓦喜愛描繪這類日常景色，並努力追求及掌握自然光在每個時刻的變化。

➕ 貴族般的享樂──野餐

十九世紀的巴黎是布爾喬亞新貴的天堂，除了工作，人們很懂得享受生活，野餐即是閒暇時的熱門的活動之一。「野餐」起源於中世紀的歐洲，當時的貴族在狩獵結束後在獵場舉行派對餐會，僕人會將預先準備好的食物與獵得的獵物烹調處理後，在郊外就地搭起帳棚與餐桌，讓貴族們休息用餐。

1789年法國大革命後，巴黎的皇家公園首次對一般民眾開放，原本專屬於皇室貴族的公園與野餐活動不再遙不可及，因此野餐也成為當時巴黎市民蔚為風氣的活動。許多人會去杜樂麗花園（Jardin des Tuilerires）野餐，享受野餐籃裡豐富的美食：法國麵包、葡萄酒、乳酪、果醬等。悠閒的野餐時光也成為許多畫家熱門的創作題材。

➕ 歌劇表演

十九世紀末，歌劇院一帶曾是

巴黎文化脈動最為活躍的區域，很多人喜愛劇力萬鈞的歌劇演出。而歷經十三年才完成的格尼葉巴黎歌劇院（Palais Garnier）更吸引了印象派畫家們。深愛描繪芭蕾舞女郎

的竇加，和其他的印象派畫家如馬奈、卡莎特（Mary Cassatt）、雷諾瓦等人，皆用劇院內的表演及觀眾為題材完成許多作品。

▲ 竇加　戴手套的歌手　1878
粉彩　52.8×41.3cm

◀ 雷諾瓦　首演之夜　1876-77
油畫　65×49.5cm
倫敦國家藝廊

杜樂麗花園 Jardin des Tuilerires

1851年拿破崙三世當選後，除了整頓巴黎市容，為了彰顯他自由平等的親民形象，便將原屬於皇室的皇家花園開放供民眾使用，並在花園內增設長椅，讓那些中產階級的仕紳名媛可以坐在長椅上欣賞來往的人潮。巴黎上流社交圈也逐漸將聚會活動範圍由室內擴展至這些戶外公園，每逢周末假日便在園內舉行露天音樂會或園遊會。

杜樂麗花園位於協和廣場與羅浮宮之間，是在路易十四時期，由凡爾賽花園的設計師勒諾特（André Le Nôtre，1613-1700）沿著塞納河畔規畫而成的皇家花園，採對稱設計，開闊筆直的中央通道與協和廣場、香榭大道形成一直線。杜樂麗花園也成為印象派畫家喜愛的取景地點。馬奈常與作家好友波特萊爾一起至杜樂麗花園散步尋思，創作出描繪當代巴黎人社交生活的作品〈杜樂麗花園的音樂會〉。

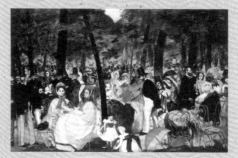

▶ 馬奈 杜樂麗花園的音樂會
1862　油畫　76x118cm
奧塞美術館

≪ 生命中的女人與引領時尚的典型 ≫

歌頌女性之美

從雷諾瓦的眼中到筆下，都充滿了對女人的愛戀，這些女人的倩影也成為最佳的時尚代言。

1903	1904	1905	1906	1909
萊特兄弟首次飛行。畢沙羅、高更過世。	日俄戰爭爆發。	愛因斯坦發表相對論。	塞尚過世。	未來派宣言發表。

✚ 雷諾瓦的女人們

雷諾瓦一直對表現女性的主題較感興趣，他曾說：「當我還不會走路時，就已經喜歡女人了。」在雷諾瓦的畫裡，女人是快樂與愉悅的。「如果不能讓我快樂，我寧願不動筆。」雷諾瓦筆下的女人，忠實地呈現了女性生活的點點滴滴。他的一生中，除了太太艾琳以外，還有幾位重要女人，都成為他畫中的靈魂人物。

雷諾瓦喜歡的模特兒，都具有相同的體態與美感——豐腴、大臀部以及渾圓的小胸部，他認為這樣的身材最足以代表女性之美，而飽滿的皮膚，也能讓他表現出光線照在皮膚上所反射的美感。

✚ 畫布上的初戀——麗絲·特瑞歐

麗絲·特瑞歐（Lise Tréhot, 1848-1922）是最早出現在雷諾瓦畫布上的的繆思。從1867年當麗絲16歲時認識雷諾瓦開始，就身兼情人與模特兒。大大的黑眼睛與豐厚的黑髮的形象，出現在雷諾瓦的畫中不下十數次，直到1872年麗絲出嫁為止。

✚ 女演員——安麗葉特·安麗奧

在麗絲之後，女演員安麗葉特成了雷諾瓦畫布上的要角，她是雷諾瓦1870年代時最喜愛的模特兒。安麗葉特·安麗奧（Henriette Henriot, 1857-1944）是她在奧德翁（Odéon）劇院演出的藝名。安麗葉特擔任雷諾瓦的模特兒，除了為了賺錢，也能增加曝光機會，她在1880年晚期時開始在劇場界成名。

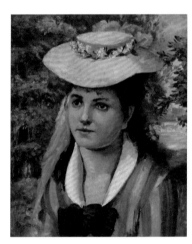

▲ 雷諾瓦　戴草帽的莉絲　約 1866
油彩・畫布　47×38.4 cm

▶ 雷諾瓦　泉　1875　油畫　131×77.5 cm
以女演員安麗葉特為模特兒完成之畫作

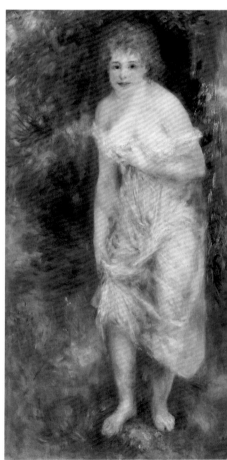

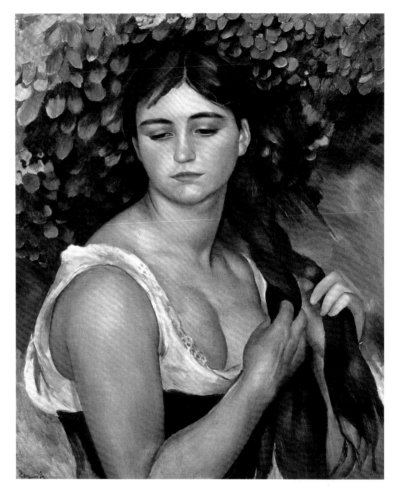

✚傳奇性的女子──蘇珊‧瓦拉東

雷諾瓦在蒙馬特生活與工作時，僱用活躍在蒙馬特的蘇珊‧瓦拉東（Suzanne Valadon, 1865-1938）來擔任模特兒。本名Marie-Clémentine Valadon的瓦拉東，年輕時的熱情與美貌，讓她在蒙馬特的舞場與畫室紅極一時。除了雷諾瓦，她也是許多其他藝術家的模特兒，如夏畹（Pierre Puvis de Chavannes）、竇加、羅特列克等。這些經驗也激發了蘇珊的天分，她在竇加的鼓勵下開始作畫，最終成為當時頂尖的畫家之一，也是最早入會法國國家藝術協會（Société Nationale des Beaux-Arts）的女畫家。她也是畫家莫里斯‧尤特里羅（Maurice Utrillo）的母親。

✚親如家人的模特兒──嘉比葉‧荷娜

雷諾瓦妻子艾琳的表妹嘉比葉‧荷娜（Gabrielle Renard, 1878-1959），是雷諾瓦家中重要的成員。嘉比葉十六歲時，在雷諾瓦二兒子尚（Jean）出生後開始到雷諾瓦家當保姆，克勞德（Claude）也是給她帶大的。嘉比葉一直到1921年出嫁前，都在雷諾瓦家幫忙，並成為雷諾瓦最喜愛的模特兒。

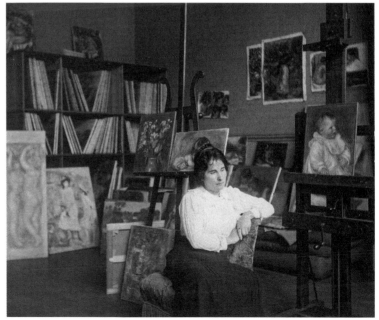

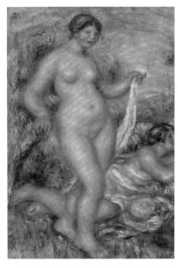

▲ 雷諾瓦於 1918 年的作品「浴女圖」（局部）
即是以黛黛為模特兒

嘉比葉有著圓臉、小鼻子、紅唇與大臀部，以及光滑的華美皮膚，是雷諾瓦一輩子所追求的完美女人形象。穿著簡單樸實的衣裳，嘉比葉永遠專注於她在做的事，她也能輕鬆、自在地擺出各種姿勢，成為雷諾瓦愛不釋手的模特兒。

＋青春的女神──黛黛（Dédée）

本名安黛・瑪德蓮・俞雪琳（Andrée Madeleine Heuschling）的演員黛黛（Dédée），16歲時來到雷諾瓦家，為身心飽受折磨的雷諾瓦即將枯竭的生命，注入了新的創作能量。黛黛也有雷諾瓦一向偏愛的模特兒身材：小而堅挺的胸部、小蠻腰。她除了在雷諾瓦的晚年歲月中激勵他在痛苦中持續創作，黛黛後來也嫁給雷諾瓦的次子尚，成了這位法國電影大師的繆思。雷諾瓦曾盛讚黛黛：「如果提香在世，一定會拜倒在她裙底。」而尚則說：「我會拍電影，全是為了讓她成為巨星。」

＋引領時尚的典型

雷諾瓦對於時尚的敏銳度，來自於裁縫師家庭的背景。他的太太

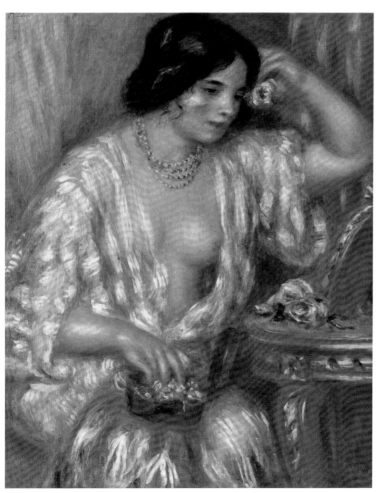

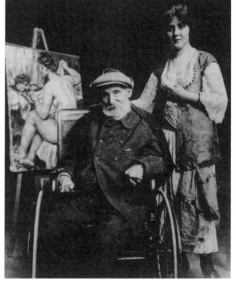

▲ 雷諾瓦與黛黛 1915

◀ 雷諾瓦　鏡前的嘉比葉　1910　油畫
82×65.5cm　日內瓦私人收藏

我看著一個裸體，他們擁有無數細小的色調，我必須要找到能讓我畫布上的肉體活靈活現與顫抖的色彩

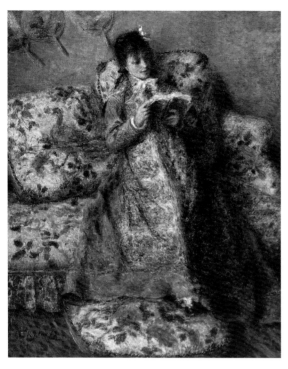

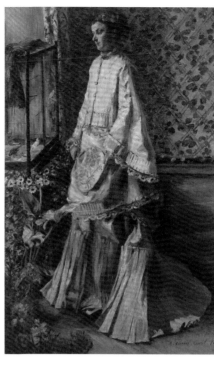

◀ 左：雷諾瓦
閱讀中的卡蜜兒
（莫內夫人） 1872
油畫 61.2×50.3cm
美國麻州克拉克藝術協會

◀ 右：雷諾瓦
拉法貝耶 1871
油畫 130×83cm

艾琳在婚前，也是位出色的裁縫。雷諾瓦在畫中的女人們，都具體的呈現出十九世紀後半至二十世紀初的時尚典型。各式剪裁裝飾繁複的洋裝、洋傘、帽飾、手套、鞋靴、扇子等配件，雷諾瓦都精確與生動地描繪出來，而時尚的轉變，也被雷諾瓦忠實的記錄下來。

從1895年開始，受到新藝術運動（Art Nouveau）的影響，出現以「S形曲線」（S bend）為主的體態輪廓美，為了達到這種曲線，女性必須穿著硬挺的束腹，而充滿柔性華麗而具浪漫色彩的裝飾性，以及寬大、誇張奢華的女帽等，成為女性服飾審美價值中最主要的潮流。服裝設計上，東方風格大行其道，無論是剪裁還是色彩，都受其影響。而雷諾瓦在接觸到日本畫後，非常喜愛日本畫的線條及形體

的流暢性，許多看來極不協調的風格元素，在雷諾瓦手中都能完美的的融合與表現。

巴黎——時尚之都 Fashion in Paris

　　巴黎是世界時裝的中心，無論是上層社會的淑女，還是娛樂風流圈中的女子，都是時裝的主要服務對象。法國文學家胡賓（Arsène Houssaye）曾寫道：「巴黎女人不追求時尚，她就是時尚。」

　　二十世紀前，所謂的時裝設計是客製化的高級訂製服（haute couture）。1858年英國人沃斯在巴黎開了第一間高級訂製服裝店，開始為女性貴族和新興資產階級製作高級訂製服，不但外表極盡華麗，而且價格十分昂貴。

▶ 1869年重視S曲線的女性體態

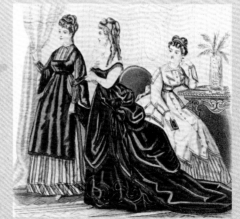

part I

08

≪ 照耀後世的地中海暖陽 ≫

最後的南法風景

父迪的發達讓畫家的世界更加廣闊，加上繪畫用具的改良讓戶外寫生更為便利。雷諾瓦也搬到了心儀已久的地中海岸度過晚年，長年的病痛仍不削減他的熱情，他依舊持續創作，留下了大量溫暖、喜悅的作品照耀後世。

1912	1914	1917	1918	1919
中華民國成立。第一次巴爾幹半島戰爭。	第一次世界大戰爆發。巴拿馬運河完工。	俄國爆發二月、十月革命。國家安全委員會 (KGB) 成立。	第一次世界大戰結束。	雷諾瓦辭世。

+交通開啟廣闊世界

　　從1850年代開始到1900年之間，法國鐵路長度從約三千公里綿延到一萬三千公里。因為鐵路的暢通，拉近了巴黎和郊區城鎮間的距離。火車將藝術家帶到遙遠如畫的景點裡，拓展了寫生範圍，此時繪畫用具的改良與發明，也讓戶外寫生更為便利，而鐵路本身也是馬奈、莫內、畢沙羅等人特別喜歡取材的主題。貫穿阿爾卑斯山的山洞通行後，前往義大利感受藝術氣氛也變得更為容易。橫渡大西洋蒸汽船的定期航行，也是畫商杜朗瑞爾能輕鬆來往美國藝術市場的原因。

+地中海的風景畫

　　雷諾瓦自1880年代起，多次旅行到法國南部，拜訪在普羅旺斯艾斯達克（Aix-en-Provence）的塞尚，和他成為莫逆之交，他一向欣賞塞尚在印象派中獨立的創作風格。

◀ 雷諾瓦
貝佛的鴿塔
1888-89　油畫

Ren

新顏料與新畫具

　　早期畫家都必須在家裡製作所需的顏料，把色粉加上亞麻仁油等調合油，仔細研磨；畫布也需按部就班的進行上膠、打底等準備工作，過程十分繁複。十九世紀許多繪畫材料商出現，開始提供方便的現成材料；如已打好底的現成畫布，方便攜帶的管狀顏料等。現成的畫材省去許多準備的時間，能大幅提升創作效率，間接鼓勵了戶外寫生的風氣；而新顏料的發明，也讓畫家有更多樣的選擇，可以表現戶外的光影與色彩。

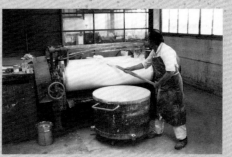

▶ 十九世紀畫商所使用的顏料研磨機，可大量製作現成顏料。

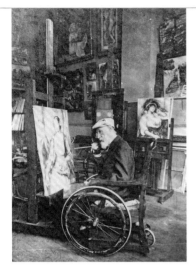

▲ 雷諾瓦坐在輪椅上創作　1914
攝於卡涅的畫室一角

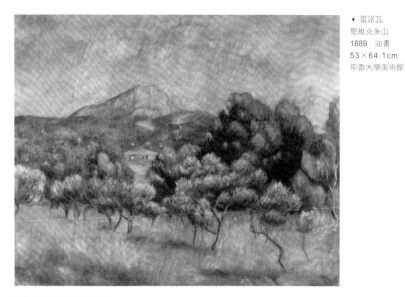

◄ 雷諾瓦
聖維克多山
1889　油畫
53×64.1cm
耶魯大學美術館

◄ 塞尚
聖維克多山
1885
油畫
73×92 cm
巴恩斯基金會

他們一起在南法創作，描繪一樣的景物，如附近的聖維克多山（Sainte-Victoire）。塞尚炙熱的筆觸把這座山描繪成巨大的、來勢洶洶的岩石山；而雷諾瓦則用前景的樹和大量的黃色，像是要把山軟化似的。雷諾瓦的〈貝佛的鴿塔〉（Pigeonnier de Bellevue），寬大明確的筆觸，也明顯地是受到塞尚的影響。

✚飽受病痛折磨

從1888年開始，雷諾瓦不幸罹患了關節炎，使他在晚年時遭到極大的肉體上折磨，他試過各種不同的療法，但都無效。他的手腳、膝蓋都動過手術，多年來都必須拄拐杖而行，1910年終於非得坐上輪椅，到了1912年更完全癱瘓，無法再站起來。雷諾瓦在生命最後20年中忍著病痛持續作畫，他坐在輪椅上，用繩子將畫筆綁在手上持續不停地畫，甚至透過協助，開始創作雕塑。

✚定居南法卡涅

風濕病的折磨使雷諾瓦多次前往南方，享受蔚藍海岸的陽光與自然。除了氣候的溫和與普羅旺斯的鄉間美景不停的召喚他，身體逐漸衰弱的他也決定在蔚藍海岸的卡涅（Cagnes-sur-Mer）定居。1907年6月為了改善關節炎的狀況，雷諾瓦買下柯雷特（Les Collettes）的老農場，並改建成為一寬敞舒適的現代莊園，從此定居直到臨終。

柯雷特莊園有著大片玻璃窗的畫室，從畫室望出去，可看到用橄欖樹框住的葡萄園景致，還有遠處的藍山，所以當雷諾瓦晚年漸漸無法出外活動，仍可在此恣意地捕捉戶外的風景與陽光灑落在其間的光影。雷諾瓦去世後，他的導演兒子尚也在柯雷特莊園拍過數部影片，展示父親的作畫生活。

▲ 雷諾瓦畫室

▲ 卡涅柯雷特莊園畫室的外觀

✚發展系列裸女畫

為了呼應地中海的陽光，雷諾瓦晚期的作品都非常溫暖，像是能喚起美好感覺的理想農閒時光，和永恆的經典裸體作品。在卡涅的最後時期，雷諾瓦發展出一系列的裸女畫，以裸女結合風景來表現地中海的光與色，這些成為他最後十年的主要作品內容。這些裸體畫反映了雷諾瓦一生崇拜魯本斯、維洛內些與提香等古典大師所受的影響，雷諾瓦畫布上的裸女彷彿魯本斯畫中華麗與誇張的裸女們之再現。

這些令人目不暇給的裸女群像，是雷諾瓦的登峰造極之作，反映他對自然風景中安置裸女的永恆探索。雷諾瓦曾說：「我繪畫中的景物皆是襯托修飾用，此刻，我想試著把它與人物緊密地交融。」這些豐美情景也可看出他與塞尚共同創作時所沾染到的風格。

✚最後的時光

1914年第一次世界大戰爆發，雷諾瓦的兩個兒子上戰場，思念兒子的心情使他甚至放下畫筆，對太太艾琳說：「我再也畫不出來了。」結果兩個兒子都在戰爭中負傷，艾琳又在1915年去世。雖然衰老患病，又歷經喪偶、兩個兒子在大戰中負傷，但雷諾瓦最後十年的生命依然創作豐富，且充滿熱情。

1919年雷諾瓦因肺炎感染而辭世，臨終前告訴他的朋友：「我想我現在才開始懂得繪畫。」他一生堅信：「如果不能使我快樂，我就不會動筆。」他始終以愉悅的心情去看待他畫中的人物，用色彩表達出溫暖與喜悅的世界。

✚成功的肯定

出生於十九世紀的法國畫家雷諾瓦，在追求光的感覺中，用鮮明的色彩，將十八世紀的古典傳統和印象派繪畫做了最完美的結合。1904年秋季沙龍舉行了他的作品回顧展，及時地在他生前確定了他的成功。

他最後一次出門是在1919年的夏天，應當時巴黎美術學院院長雷翁（Paul Léon）之邀，前往羅浮宮參觀他的〈夏龐堤耶夫人肖像〉受國家典藏。他在有生之年看到自己的作品於羅浮宮展出，與他心儀的大師們並列，實現了最大的心願。他說：「看到古代大師的作品，感到自己像是個小人物，然而我相信，我會有足夠的作品為自己在法國繪畫傳統中佔有一席之地。法國繪畫是我的最愛，它是那麼溫和親切、明快、好相處……而且不特意引人注目。」

雷諾瓦是位多產的畫家，一生畫了六千多幅畫，作品遍布世界各地，所有重要博物館皆有收藏雷諾瓦的作品，如巴黎的奧塞美術館、

倫敦的國家藝廊、芝加哥藝術學院等。

　　其中收藏最豐富的是美國費城附近的巴恩斯基金會（Barnes Foundation），擁有181幅雷諾瓦的作品。而位在卡涅柯雷特的故居，後來也被設立為雷諾瓦博物館（Musee Renoir），藏有十幾件雷諾瓦的畫作，還有一些較不為人知的雕塑，以及一些其他藝術家朋友的作品。

巴恩斯基金會 Barnes Foundation

1912 年，大西洋對岸美國費城近郊的巴恩斯博士（Albert C. Barnes, 1872-1951）開始收藏畫作。這位白手起家的科學家因發明強力殺菌劑亞基洛（Argyrol）而致富，幾趟巴黎之行中，巴恩斯博士收藏了一些印象派與後印象派畫作，包括雷諾瓦、塞尚、馬諦斯、畢卡索、蘇汀（Chaim Soutine）以及莫迪里亞尼的作品。1922 年成立基金會，將收藏對大眾公開展示。現今的巴恩斯基金會所收藏的雷諾瓦、塞尚與馬諦斯的畫作數量，皆居世界之冠。

◀ 巴恩斯博士

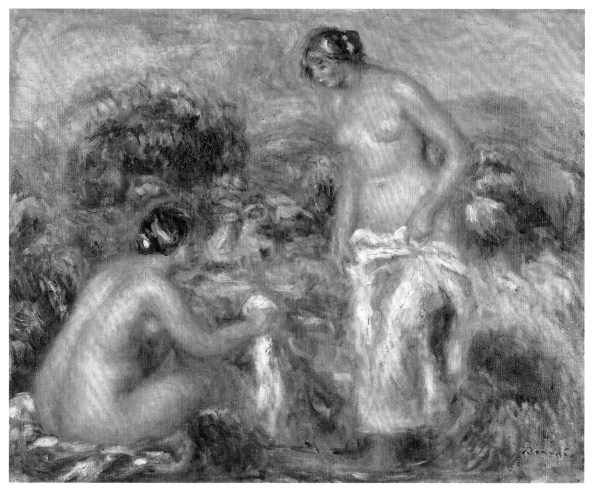

▲ 雷諾瓦　風景中的裸女們　1910　油畫　40×51 cm　斯德哥爾摩國立美術館

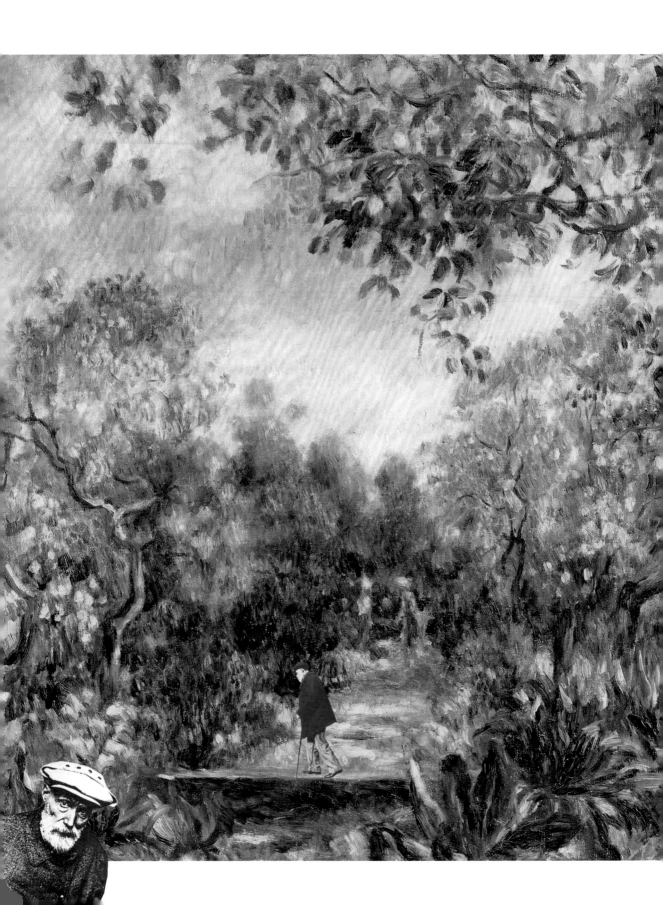

作者　鄭治桂

art is about emotion; if art needs to be explained it is no longer art.

——Pierre-Auguste Renoir

Le Salon
沙龍

　　說到印象派，作品洋溢歡愉喜悅的雷諾瓦（Auguste Renoir, 1841-1919），他的名字最常和莫內（Monet）、希斯里（Sisley）、莫利索（Morisot）那些帶有明朗光線的畫家連在一起，但他不只是個和莫內一起發展出印象派技巧的風景畫家，更是個終生歌頌女性之美的人物畫家。

✚ 出生陶瓷名城里摩日

　　雷諾瓦1841年出生在法國中部的陶瓷名城里摩日（Limoges），在他三歲時全家就遷移到巴黎，在沾染了巴黎的時髦氛圍下成長。

　　雷諾瓦與那個時代的印象派畫家年紀相仿。莫內早他一年出生，莫利索、巴吉爾（Bazille）與他同年，希斯里和塞尚則是1839年出生，年紀相仿的他們，不僅友誼堅定，志趣也相投。相對於家境富裕的竇加（Degas）、巴吉爾和莫利索，雷諾瓦和莫內在青年時期都有過一段窮困與不得志的共同經歷。

✚ 年少時在瓷器工廠擔任學徒

　　雷諾瓦的青年時期和莫內一樣窮困而飽受挫折，然而他的畫作始終充滿著愉悅與歡樂的色彩，從未因少年時期就必須投身職場而有憂愁的陰影。他在13歲那一年，進入巴黎地方的瓷器工廠擔任學徒，學習描繪花卉與裝飾圖案，這也是當時家境清寒的子弟，所能選擇的行業之一。這份工作直到貼花的工業生產威脅描繪手藝而令陶瓷廠關門才結束，那年他18歲，又轉而從事手繪簾幕的工作，不滿20歲的他，此時已經在畫瓷廠累積了五、六年裝飾繪畫的經驗。

　　畫瓷的工匠生涯啟蒙了雷諾瓦的繪畫興趣，手繪簾幕的職業訓練也讓他接納了生活與命運的安排。而這時他開始到羅浮宮臨摹大師的畫作，眼光與品味也因此獲得提升。他所喜愛的十七世紀洛可可畫家如華鐸（Watteau）、布雪（Boucher）和福拉哥納爾（Fragonard）的輕盈風格與唯美情調，也成為他那帶著歡愉色彩與優美情調的傳統養份。

▲上：雷諾瓦　約1875

▲下：雷諾瓦　約1885

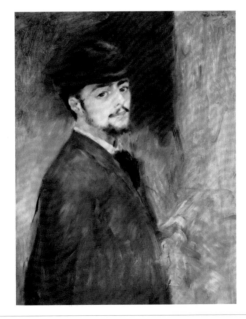

▲雷諾瓦　自畫像
1876　油畫
73.3×57.3cm
美國，哈佛大學
福格藝術博物館

Pierre-Auguste Renoir

雷諾瓦　麗絲 ▶
1867　油畫
185×115cm
埃森, 福克旺博物館

◀ 葛列爾
逝去的幻象
1865-67 油畫
86.5×150.5cm
華特斯美術館

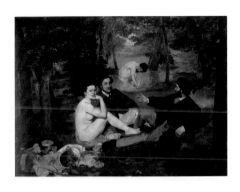

▶ 馬奈
野餐
1863 油畫
248×271cm
奧塞美術館

▲ 莫內 綠裙女子 1866 油畫 231×151 cm
布來梅美術館

▲ 巴吉爾 村莊遠景 1868 油畫
蒙貝里埃法柏美術館

在美術學校與葛列爾畫室學習

1861年，雷諾瓦20歲，他到巴黎美術學院（Ecole des beaux-arts）接受繪畫的課程，同時間也前往學院派畫家葛列爾（Charles Gleyre）的畫室習畫，在那裡他遇見了一生互相扶持的藝術夥伴——莫內、希斯里，以及巴吉爾。在葛列爾畫室內，除了學習到製作參展沙龍作品所具備的基本畫技與審美的傳統品味，也提供他以「葛列爾門生」參展沙龍的機緣。

作品初次入選沙龍

雷諾瓦在進入學院派畫家葛列爾畫室習畫之後，23歲的他便以「葛列爾門生」（élève de Gleyre）的名義參展沙龍，以一件雨果《巴黎聖母院》浪漫小說的女主角〈艾絲梅拉妲〉（Esmeralda, 1863）為主題初次入選。雷諾瓦初試啼聲，雖然受到鼓舞，然而在展覽之後卻因不滿意自己的作品而將畫作毀去！

其實稍早之前馬奈（Manet）才以〈野餐〉在1863年的「沙龍落選展」（Salon des Refusés）中引起議論。這一年畢沙羅（Pissarro）也以「柯洛的學生」（élève de Corot）參展沙龍，其他如莫內、希斯里、莫利索等人都還未入選展覽。雷諾瓦從一開始就對沙龍表現出積極的態度，即使在10年後的1874年參加印象派的聯展，也未曾妨礙他繼續參展沙龍，以獲得官方體制的肯定和大眾的注目。

早期畫作受庫爾貝的
寫實風格影響

雷諾瓦從學院派畫家葛列爾與巴黎美術學院學到了繪畫技巧，參展沙龍的作品也帶有庫爾貝（Courbet）寫實而厚重的風格。這一段沙龍參展的初期之作，應是雷諾瓦將陶瓷繪畫與手繪簾幕的靈巧手腕，經過學院派教學的磨鍊，並採取庫爾貝的寫實風格所累積的成果。而世人所熟知的筆觸輕快、色澤透明，和充滿著空氣感與光影效果的印象派風格在此時還未出現。

而在初次展出於沙龍的這一年夏天，雷諾瓦在前往楓丹白露森林（fôret de Fontainebleau）寫生時，遇見巴比松畫派（Ecole de Barbizon）的名家迪亞茲（Diaz de la Pêne），迪亞茲還說他「你怎麼畫得這麼黑呢？」可見那時偏愛用

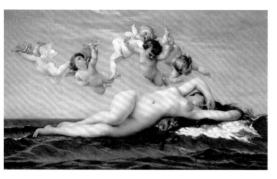

▲上：卡巴奈爾的「維納斯」是沙龍所歡迎的典型學院派風格與主題
卡巴奈爾　維納斯的誕生　1862　油畫　奧塞美術館

▶右：雷諾瓦　狩獵的黛安娜　1867　油畫　96×130cm
華盛頓國家藝廊

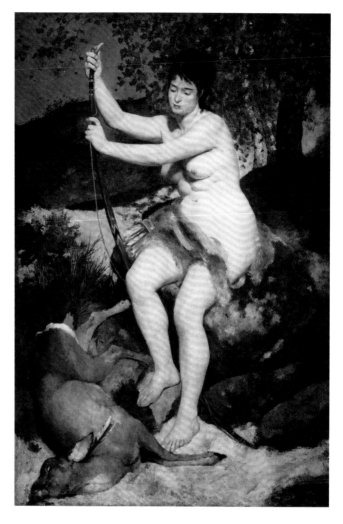

暗沉的黑色來表現陰影的雷諾瓦，
還是傾向於庫爾貝的寫實風格與暗
沉的色調。

　　1864年，柯洛（Corot）的詩
意風格巔峰之作〈靜泉之憶〉
（Souvenir de Mortefontaine）展出
於沙龍，同時也是米勒（Millet）
展出他的名作〈牧羊女〉（Bergère
et ses troupeaux, 1863-64）的同一
年。沙龍繪畫，此時是以學院派的
歷史畫與宗教題材高居領導地位，
而柯洛的詩意輕盈之作和米勒的鄉
土厚重調子則點綴其間。

　　同年，葛列爾的畫室關閉，
1865年雷諾瓦仍然以「葛列爾學
生」的名義參展沙龍，並以作品
〈夏日傍晚〉（Soirée de l'été）入
選，入選沙龍的成績鼓勵著雷諾
瓦，繼續畫著構圖周延、色彩沉
穩、用筆緊密的寫實風格作品。
1866年，畢沙羅和塞尚與馬奈，
均在沙龍展中落選，柯洛和多比尼
（Daubigny）也擔任評審，畢沙羅
雖有作品展出，之後卻因「明度」

（valeurs）與「色彩」的作畫觀點
開始與柯洛疏遠，莫內則以情人卡
蜜兒（Camille）為模特兒的大幅人
物畫〈綠裙女子〉（1866）在沙龍
展出中受到注目。

　　這段期間，雷諾瓦、莫內和畢
沙羅等人，他們描繪光線的印象派
技巧還未成熟，參展沙龍的畫作也
普遍地帶有庫爾貝的寫實風格。

＋在戶外繪製大幅肖像畫
　　1867年間，沙龍評審對於莫
內、希斯里、畢沙羅等年輕印象派

畫家們帶有速寫性筆調的作品特別
嚴厲，除了竇加與莫利索之外，其
他人均落選。雷諾瓦的落選之作是
取材自古典神話，卻帶有庫爾貝風
格的〈狩獵的黛安娜〉（Diane,
1867），而莫內同樣風格的大幅
〈花園仕女〉（1867）也同時落
選。

　　嘗到落選滋味的雷諾瓦，這時
開始在戶外繪製大幅的人物肖像，
顯露出他對於光線的興趣與真實情
境的效果，這年他畫了撐著陽傘的
〈麗絲〉（Lise, 1867），而這件

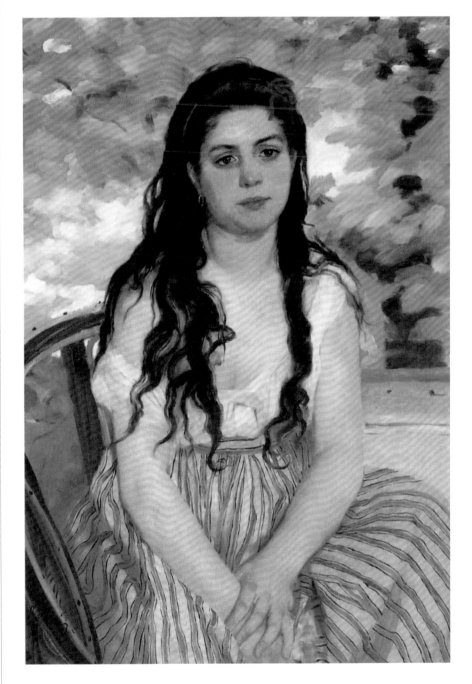

◀雷諾瓦　夏日──吉普賽女郎
1868　油畫　85×59cm
柏林國家美術館

吉普賽女郎〉（L'été，
la Bohémienne, 1868）展
出，而莫內與希斯里卻
落選。

　　每年一度的沙龍展
覽，幾乎是青年畫家們
踏上畫家生涯的唯一管
道。他們提出大幅的人
物畫，或者中幅的寫生
風景，卻每每徘徊在落
選邊緣，只因他們都非
科班美術學院出身，而
私塾學院派畫家的訓練
也並不完整。崇尚自由
的個性更驅使他們走向
戶外的新鮮題材，發展
新穎的技巧，以及順任
著個性，表現瞬間的光
影與歡樂的題材。

＋預告印象畫派的來臨
　　1870年春天，30歲
的雷諾瓦有〈浴女與小
獵犬〉（1870）和〈宮
女〉（1870）展出於沙龍，「浴
女」的學院題材和結實的人物形體
已開始滲入活潑流動的風景背景，
而「宮女」東方情調的主題和斑斕
的異國色彩，也反映了他向浪漫派
大師德拉克洛瓦（Delacroix）致敬

作品在1868年入選了沙龍。同一
年，巴吉爾也畫了戶外光線效果的
〈村莊遠景〉（1868）的人物畫，
並在次年展出於沙龍。

　　戶外的光線越來越吸引雷諾
瓦，他開始與莫內結伴寫生，在布

吉瓦（Bougival）畫著蛙塘（La
Grenouillière）的戲水時光。在速
寫著河上泛舟、和紳士淑女們盛裝
休閒的時髦景致時，他仍然不忘提
出富有戶外情境的「人物畫」參展
沙龍，1869年他以一件〈夏日──

▶上：雷諾瓦　宮女　1870
油畫　69.2×122.6cm　華盛頓國家藝廊

▶下：雷諾瓦　浴女與小獵犬　1870
油畫　184×115cm　巴西聖保羅美術館

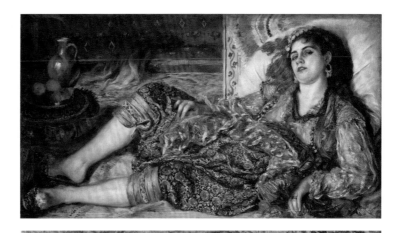

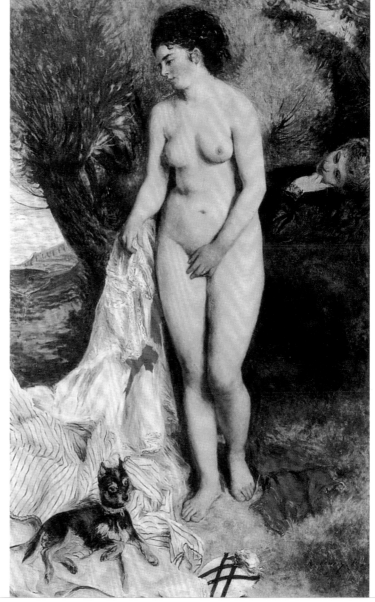

的心思。這一年希斯里也入選了沙龍，但莫內與塞尚則雙雙落選。

　　1870年秋天，普法戰爭爆發，法國戰敗。次年不再舉辦沙龍，直到莫內畫出〈印象・日出〉的1872年，畢沙羅與希斯里都未參展沙龍，而庫爾貝因為參加巴黎公社的政治因素也被排斥在沙龍之外，雷諾瓦則繼續參展沙龍卻告落選。這說明了雷諾瓦未曾因為政治事件、社會風氣，或是與學院派美學的距離而採取對抗立場。

　　特別的是，這一年畫商杜朗瑞爾（Durand-Ruel），收購了馬奈、畢沙羅、希斯里等畫家39件畫作，並在倫敦舉辦聯展，這彷彿預告著畫家可以尋求沙龍之外的途徑，賣畫、展覽，並獲得藝術上的共鳴。

　　1873年，距離雷諾瓦第一次入選沙龍已有十年了，他和莫內在阿爾讓特（Argenteuil）沿著塞納河一起寫生。他們的畫筆不曾停歇，時光也不知不覺地隨河水流去，這兩個探索戶外光線效果與散漫筆觸的印象派畫家，將在半年後，在巴黎一座攝影畫廊開始與沙龍決裂的行動——舉辦第一次印象派畫展。

　　1874，將成為現代繪畫最醒目的一個年代！

part II
02
L'Impression
風景・印象

官辦沙龍展覽提供雷諾瓦走入藝術家生涯的第一道門檻，而幸運地，他一開始參展沙龍就入選。而當初這群以莫內、雷諾瓦為主的年輕畫家，在官辦的沙龍展中，一次又一次地送件參展，卻總有一半以上都受到貶抑；十年之間，這一群在巴黎相遇的藝術家，後來因為經濟條件的緣故，而逐漸從巴黎市中心搬遷到城郊外圍，甚至沿著塞納河往更遠的地方去。

✚塞納河畔的浪漫風情

塞納河曾經孕育了許多藝術家的心靈。畢沙羅帶著塞尚遷往塞納河支流瓦茲河畔的奧維爾（Auvers-sur-Oïse），梵谷也在那兒度過人生的最後時光；希斯里曾居住在巴黎西南的馬利（Marly-le-Roi），而雷諾瓦則跟隨著莫內盪漾在塞納河岸，畫著波光水影，在他出發沿河之旅前，也曾留下寫實風格的巴黎塞納河左岸的〈藝術之橋〉（Pont des Arts）。（見P62）

雷諾瓦與莫內在1870年代的十年時光，往來於塞納河畔的阿爾讓特與布吉瓦之間，畫下許多風格近似的作品。他們以速寫般的跳躍筆觸，描繪著波光水影和天空的大氣，一股新的畫派呼之欲出。

此時畢沙羅剛從柯洛講究明度秩序的畫法中脫離出來，畫出了那帶著庫爾貝結實體積感的鄉村景致，和天光之下更勝於柯洛與庫爾貝的明艷色彩。而莫利索則依然悠遊在巴黎市郊，畫著氣質嫻雅的溫柔風景。這群年輕畫家間被奉為前輩的馬奈，也受到莫利索的影響，嘗試戶外寫生，甚至留下莫內和妻子在船上寫生的一件即興之作。

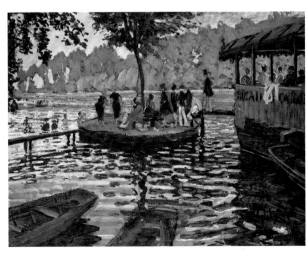

▶莫內 蛙塘
1869 油畫
75×100cm
紐約大都會美術館
莫內與雷諾瓦同一
個角度寫生的「蛙塘」

Pierre-Auguste Renoir

雷諾瓦　蛙塘 ▼

1869　油畫

66×81cm

斯德哥爾摩國家博物館

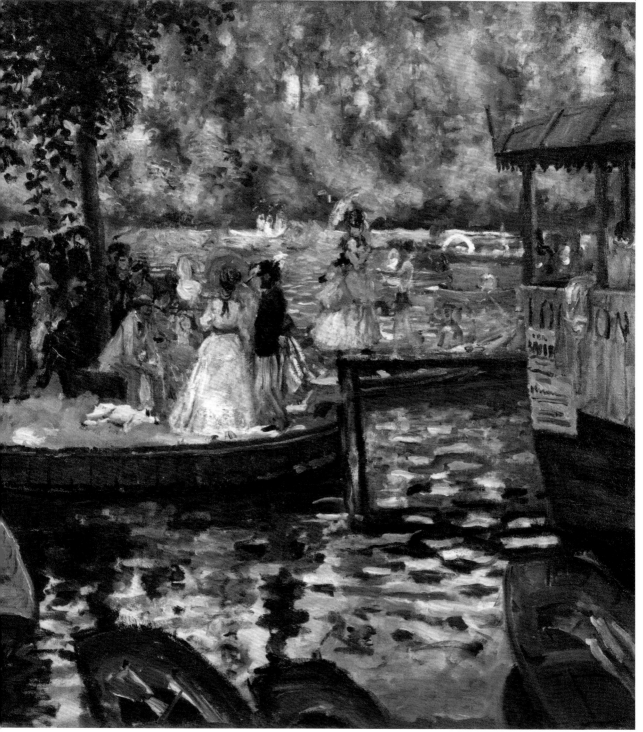

▲庫爾貝　艾特達海崖
1870　油畫　130×162cm
巴黎奧塞美術館

▼雷諾瓦　蛙塘 1869
油畫　59×80cm
莫斯科，普希金博物館

✛印象派聯展的開啟

　　1874年，雷諾瓦已累積了四、五次的沙龍展出經驗，他的畫作也漸漸地脫離庫爾貝的沉重色調，而呈現出明朗的光線。這年春天，雷諾瓦和莫內、塞尚、希斯里、莫利索，和較為年長的畢沙羅與竇加等三十個藝術家，在攝影家納達（Nadar）的攝影工作室舉辦了一個「無名藝術家聯展──畫家、雕刻家與版畫家」（Société anonyme des artistes–Peintres, sculpteurs, graveurs etc.），也就是後來世人習稱的「印象派聯展」。

　　這次聯展中，雷諾瓦展出他在

▲ 雷諾瓦　穿過高草叢的彎曲小徑　1873　油畫　60×74cm　奧塞美術館　　▲ 雷諾瓦　阿爾讓特賽船　1874　油畫　32.4×45.7cm　華盛頓國家藝廊

畫室內所完成的歌劇院時髦主題〈包廂〉和動人的〈少女芭蕾舞者〉（1874）人物畫。莫內除了知名的〈印象・日出〉，也展出了〈哈佛港漁船出航〉、〈阿爾讓特的船塢〉、〈塞納河日落〉等活潑即興的風景畫。塞尚展出他在奧維尼所的寫生畫〈上吊者之屋〉，莫利索的作品則有〈搖籃〉、〈海港〉與〈閱讀的仕女〉。展品囊括了明亮生動的風景畫，也呈現巴黎都會的現代生活。

+ 光影閃爍的印象派作品

　　印象派畫展在1874~1886的十二年之間，持續舉辦八次之多。1876年第二次在年畫商杜朗瑞爾的畫廊中舉行，共有十八個人參加。除希斯里展出〈水災〉，竇加展出有名的〈苦艾酒〉之外，雷諾瓦的作品〈煎餅磨坊的舞會〉在這次展覽中格外耀眼，這是雷諾瓦最具代表性的，光影閃爍印象派風格之作。這件作品後來被卡玉伯特（Caillebotte）收藏。同是印象派

▲ 雷諾瓦　阿爾讓特塞納河風光　1873　油畫　50.2×65.4cm　波士頓美術館

參展的畫家卡玉伯特是大量收藏印象派畫作的收藏家，印象派後來能進入國家的美術館，當歸功於他日後將這批作品捐出收藏。

　　1877年的第三屆聯展，也只有十八個人參加。這年雷諾瓦同時參展沙龍，馬奈則在沙龍中落選。

　　聯展一開始雖然是個作品水準不齊，甚至風格不一致的展覽，但

畢竟給予了這一群三十五歲上下的青年人一股衝力，敢於將沙龍所忽視的表現技法呈現出來。然而在連續參展三屆的四年期間，雷諾瓦很快地就對聯展失去新鮮感，他在1881年第四度參展印象派之後，就不再加入這個團體了，而印象派聯展還繼續到1886年的第八次才結束。

▶左：雷諾瓦 威尼斯道奇宮
1881 油畫 54.5×65 cm
美國威廉斯，克拉克藝術學院

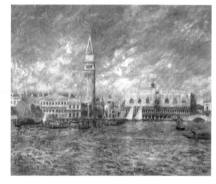

▶右：雷諾瓦 義大利拿坡里灣
1882 油畫 29×38.9cm
哥倫布美術館

Tool Box

風景繪畫

　　風景繪畫在法國一向有著歷史淵源，從十八世紀末法國古典傳統中，風景畫雖然處於歷史畫與人物畫的位階之下，卻一直是不可忽視的技能。甚至在1817年，美術學院也成立了「歷史風景畫」類的羅馬獎（Prix de Rome），鼓勵風景畫的製作，而被史家歸入「新古典風格」（néo-classicisme）的柯洛，就是師承這第一屆的得獎人米夏隆（Michallon）。

　　古典傳統的風景畫，講究透視、遠近、明暗、構圖、自然植物與人文建築、天候變化與雲霧形態、四時季節與晨昏效果，所有自然風物與人文景物搭配的表現，都成為系統化教學，而形成風景畫傳統。

　　進入十九世紀，風景繪畫由浪漫派的畫家們注入情感的色彩，由米歇爾（Michel）傳遞出自然的氣息與戲劇，俞越（Paul Huet）所釋放的激情與衝動，和伊沙貝（Isabey）所重現災難威力，使自然景象成為撼動人心的題材。

　　一直到古典與浪漫逐漸退潮，進入十九世紀的寫實派，庫爾貝開始將風景攤在陽光下表現，一幅一幅帶著逼真效果的真實感，如海岸與沙灘，如樹木森林與岩石的作品，影響著也鼓勵了印象派畫家。

▲柯洛 靜泉之憶 1864 油畫 65×98cm
羅浮宮美術館

▲俞越 葛朗維岬角的激浪 1853 油畫 68×103cm
羅浮宮美術館

　　展覽鼓舞了許多業餘的畫家投入藝術創作，而「風景」這個主題，此時也從沙龍之中屈居於歷史和人物、風俗和靜物之下的等級，而躍升成為新一代畫家投注精力和專一表現的題材。

✚融入南方色彩的風景

　　雷諾瓦在40歲之後的1881年開始旅行法國各省，又二度遍遊義大利名城，羅馬、翡冷翠、威尼斯等

地，探訪古代的藝術與文藝復興的經典，他還遠至拿坡里（Naples）追逐陽光。而北非的阿爾及利亞（Algerie）更讓他感受到東方異國情調的浪漫氣息。

　　1883年，他與莫內前往南法的艾斯達克（Estaque）拜訪塞尚，雷諾瓦對風景的觀察，逐漸融入明朗而穩定的南法印象。印象派聯展結束後的1888年，他再度前往普羅旺斯（Provence）探訪塞尚，這時的

他，對人物的興趣日漸濃厚，風景的印象在他的筆下卻依然敏銳；他一步步地接近南方，待在那裡的日子也越來越長，爾後他將在這蔚藍的海岸停留駐足。

✚從巴比松畫派到印象派

　　印象派的風景熱情，乍看是個革命，卻並非突變，而是沿自傳統的一個水到渠成的演變，一個從浪漫傳統的自然情懷過度到寫實派的

▲雷諾瓦　阿爾及利亞教堂　1882　油畫　48.9×49.1cm
私人收藏

▲迪亞茲　暴風雨來臨，巴黎的讓（Jean de Paris）高地
1867　油畫　84×106cm　奧塞美術館

▲雷諾瓦在楓丹白露森林中畫巴比松畫派畫家的著名景點「茹勒格爾」（Jules Le Coeur）
1866　油畫　106×80cm　巴西聖保羅美術館

客觀精神。

　　在楓丹白露森林中，有一群離開都市、徜徉在原野、遊蕩在森林中的個性畫家，以胡梭（Théodore Rousseau）、迪亞茲（Diaz de la Peña）、杜培（Dupré）、托庸（Troyon）為主，他們崇尚自由以及對抗沙龍的不妥協態度，也激勵了莫內、希斯里、雷諾瓦、巴吉爾等人來到森林中寫生作畫。雷諾瓦

他們效法著巴比松畫派的寫生，尋找著畫家們的路徑，甚至畫著相同角度的景色，而留下印象派畫風形成之前，已經洋溢自然氣息的風景景致。這些景致在隔絕人煙的森林中，流露著濃烈的自然氣息，與他們後來所發展出帶著有現代生活氣息、洋溢著悠閒的渡假氣氛，以及充滿著火車、帆船、觀光景點等時髦活動的都市文明，大為不同。

　　這些年輕的印象派畫家們，從庫爾貝的寫實風格獲得啟示，學得具體的寫生技巧，接著追隨著巴比松畫派親近自然，在穿過一片陰影與濃密的樹林之後，才走向寬闊的天空，並沿著水光晃漾的塞納河，尋找到自己的流向。而雷諾瓦也就幸運地在這一段期間，與莫內共同發展出了典型的印象風景。

La Vie Moderne
時髦生活

✚現代生活

1874年的春天，雷諾瓦和莫內等畫家展開印象派聯展，這一年，他們抱著一股初生之犢不畏虎的氣魄，盡情地畫著戶外風景與時髦的都市生活面貌。兩年後的1876年，印象派畫展再度展開，雷諾瓦那一件洋溢現代生活氣息的〈煎餅磨坊的舞會〉被收藏家，也同時是參展的畫家卡玉伯特所收藏。

雷諾瓦和莫內沿著塞納河描繪著晴朗天空下閃爍的水影，莫內描繪著塞納河上的帆船比賽、河畔戲水熱鬧的人潮，雷諾瓦則更偏好描繪垂釣者的閑情，和船上餐廳的青年男士與淑女們歡悅談天的情景。

河上景致，激勵了莫內與雷諾瓦發展出印象派式的寫生技巧，靈巧地捕捉稍縱即逝的閃爍光影，而戶外的即興表現也適用於現代生活中的新穎事務，像是帆船、火車、鐵路這些時髦的事物，和賽馬、音樂會、舞會、飲食、沙龍談讌等都市生活中的時髦活動，更是雷諾瓦興致勃勃的作畫題材，他就這樣的

以風景畫為開端，畫入現代生活的面貌，洋溢著都市歡樂時光。

✚巴黎印象

雷諾瓦早在1867年就曾經以庫爾貝那般寫實而又結實的技巧，畫出塞納河左岸以法蘭西研究院（Institut de France）為背景的〈藝術之橋〉（1867），這一件大約30號的畫作（60×98cm），呈現出雷諾瓦最早將天空、河流與建築納入視野的巴黎印象，他對於透視效果與遠近比例的準確性，還有天空、地面、河水與建築等都市景物的呈現，流露出穩定的描繪能力與觀察的熱情。

1867這同一年，雷諾瓦又以同樣的風格畫了一件更大幅的風景畫〈巴黎萬國博覽會中的香榭麗舍〉（76.5×130.2cm），這一幅廣角的慶典景象，比起馬奈在畫室中製作的同一個主題作品〈巴黎萬國博覽會〉（1867）還更具有真實感！那晴空之下的綠樹與草地，搭配著明朗的建築與點景人物，建築樹木

Pierre-Auguste Renoir　雷諾瓦　夏廊堤耶夫人與孩子們 ▶

1878　油畫
153.7×190.2cm
紐約大都會博物館

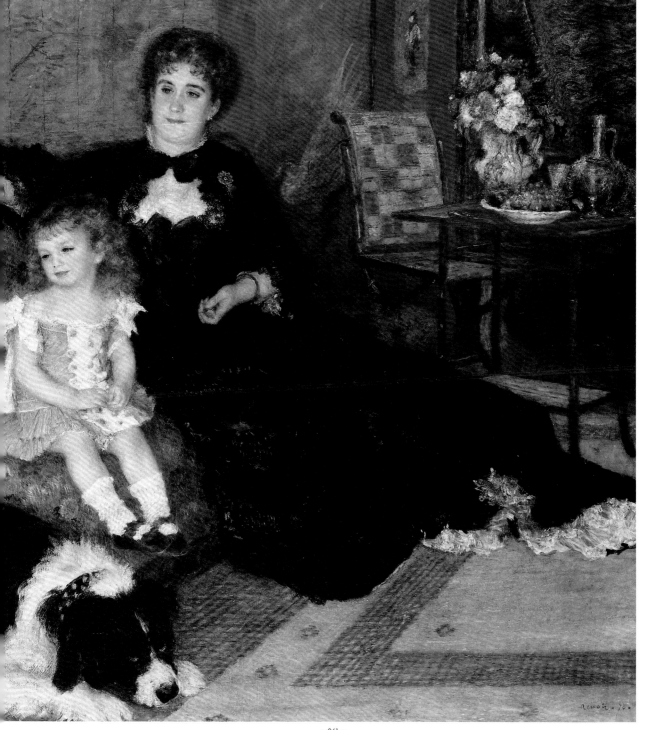

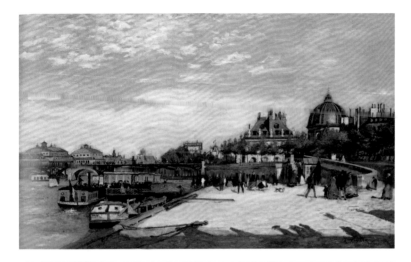

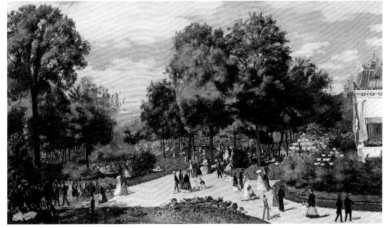

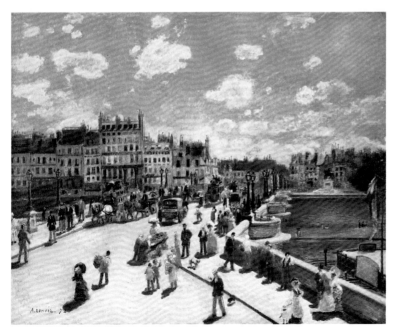

◀上：雷諾瓦　藝術之橋　1867　油畫
60×98cm　洛杉磯，諾頓西蒙基金會

◀中：雷諾瓦　巴黎萬國博覽會中的香榭麗舍
1867　油畫　76.5×130.2cm　私人收藏

◀下：雷諾瓦　巴黎夏日街景——新橋
1872　油畫　75×93cm　華盛頓國家藝廊

結實的造型突顯真實感，而人物點景的比例上也扼要而精確。雷諾瓦流露出對於都會慶典與城市景觀的濃厚興趣，這以現代生活為題材的表現，包含了逼真的寫實效果，也流露了時髦的情調，相對於他在布吉瓦的蛙塘，和阿爾讓特的帆船比賽，都市景觀更顯出雷諾瓦對於細節的描繪與空間的呈現有著高度的興趣。

　　不同於馬奈在杜樂麗花園（Jardin des Tuleries）畫著戶外音樂會的優雅與拘謹，雷諾瓦眼中的節慶、舞會與車來人往的都市情景，都帶著歡愉的眼光注目。

　　1872年，他與莫內繼續著塞納河畔寫生之旅的同時，他也畫下了一件從塞納河右岸的撒馬利坦（Samaritaine）百貨公司望向新橋（Pont Neuf）的〈巴黎夏日街景——新橋〉（1872）。這描繪著橋面上車輛與行人參差點綴的真實感與節奏，今日還可以據以對照橋樑的造型與位置。畫面上方三分之一是滿佈白雲的晴朗天空，而陽光反射刺眼的橋面上，車輛來往，由近而遠地，點綴各樣型態的人物；行人中，有穿著藍色罩袍的勞動者、與身著制服的軍人與警察、戴帽的紳士和打著陽傘的淑女，在疏密聚散的韻律中洋溢生動的都市氣息。

1876年第二次印象派畫展的〈巴黎林蔭大道〉（1875），更以速寫的筆觸描繪著由近而遠的林蔭大道，法國梧桐樹成行的秩序感隨著建築物的透視線向遠方縮減而集中，車馬與人物也由大而小地向畫心的遠方推進；高大茂密的行道樹以亮黃、青綠和暗藍色的筆點（touch）綴出光影的效果，此時，雷諾瓦的筆觸更加柔軟而鬆散，他不久前在建築與空間細密刻畫的寫實風格逐漸散去，成熟的「印象派技巧」已躍然紙上。

雷諾瓦所畫的巴黎都市風景，流露出他對於人群的高度興趣，他很少描繪無人的風景畫，在印象派畫家中，雷諾瓦風景畫總帶有濃厚的人的氣息。

✚ 歡樂時光

咖啡館、餐桌旁的人群在印象派的眼裡，總是熱鬧活潑，搖曳著光線，如他所畫的〈煎餅磨坊的舞會〉（1876）和〈船上的午餐〉（1881）、〈午餐後〉（1879）。

與〈煎餅磨坊的舞會〉（131×175cm）尺幅相當的〈船上的午餐〉（129.5×172.7cm），則是雷諾瓦在1876到1881年之間，描寫現代生活悠閒氣息與歡樂情調中最典型的印象派風格畫作。這裡洋溢著真實風景的光線，畫家細膩地留心人物之間的互動，嬌憨的女性與殷勤的男性籠罩在彷彿聽得見低語和笑聲的愉悅氛圍中，雷諾瓦也將他的情人艾琳（Aline）畫入餐桌一角。（見P93）

我們總在雷諾瓦的畫作上，發現女性穿戴著別上嬌媚花朵的草帽，或是亮眼的頭巾；男士戴著高禮帽，穿燕尾服露出白色的硬領子，穿著露肩的白色短衫，戴著麥草編織的帽子。夏日的戶外情調更由白色桌布上的酒瓶、酒杯、餐碟與水果，那玻璃的質感與晶亮的反光和閃躍在層次參差的群像中，與背景中疏鬆的樹木與河面，相映成一幅洋溢歡樂氣息的戶外影像。

雷諾瓦的都市時光總是聚集了許多人物在戶外的情景，像是〈盧森堡公園〉（1883）裡兒童與仕女的休閒時光。1880年代之後，年過40的雷諾瓦畫了一件富有群像韻律

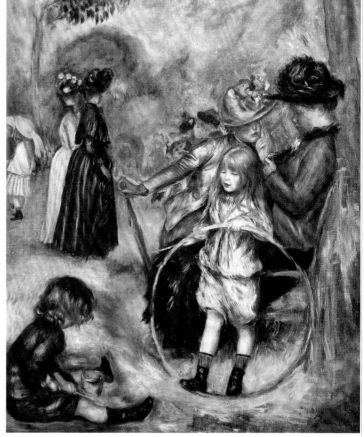

▲雷諾瓦　巴黎林蔭大道　1875　油畫　52.1×63.5cm

▲雷諾瓦　盧森堡公園　1883　油畫　64×53cm　巴黎私人收藏

的〈傘〉（1881-85），雷諾瓦的印象派光影風格開始過渡到造型與韻律的表現。持傘群像的都會情景畫著年輕的女孩，成熟的仕女、年幼的女童與小女孩等不同年紀的女性，這一瞥都市場景的片段印象，不僅以藍與灰的微妙色調收斂了他原本繽紛的色彩，印象派那鬆散的速寫筆調也收聚成緊實的造型，人群所撐持的一片傘海，在畫面上方起伏著弧形的旋律。

這一件結構特殊而造型緊密的大幅作品，與塞尚塑造體積的造型有著相似的目標，而雷諾瓦即使組織著繁密的人物群像，也總是將眼光投注在都會女子的俊俏與清麗、嬌憨與嫻雅的動人面貌。女子們的妝扮、衣著與年紀形成豐富面貌，流露著濃厚的現代生活氣息。

✛時髦人物

雷諾瓦在40歲以後的1880年代，名聲漸起，而經濟也漸漸充裕，他開始旅行法國各地與國外，但他的眼光始終未曾離開巴黎這熟悉的都市。

鍾情於巴黎都市氛圍的雷諾瓦，其實並未太專注於風景景象的描繪，他其實偏好有人物出現的歡樂情景，他最好的人物群像都是描繪在巴黎休閒時光中的戶外背景中，而他最好的大幅風景的戶外效果也都帶著濃厚的人的氣息。

比起風景來，他其實更偏好人物的描繪，他畫著〈巴黎仕女〉（1874），也畫著〈夏龐堤耶夫人

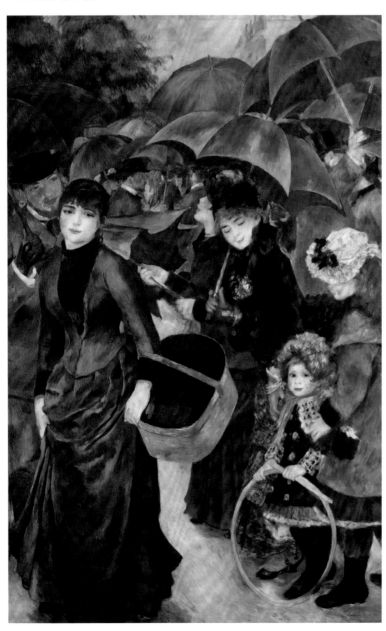

▲雷諾瓦 傘 1881-85 油畫 180×115cm 倫敦國家藝廊

▲雷諾瓦 巴黎仕女 1874 油畫 160×106cm
威爾斯國立卡地夫美術館

與孩子們〉（1878）的家庭肖像，那富泰而優雅的女主人和兒童的嬌憨，融入中產階級的優渥生活氣息與品味，為他贏得了印象派最傑出肖像畫家的聲譽。

中年的雷諾瓦，因為收藏家夏龐堤耶（Georges Chapentier）與夏克（Victor Chocquet）的讚譽與支持，開始以肖像畫聞名於富裕的中產階級；他開始結識更多的畫家、作家與藝文界人士，畫出更多的時髦人物。他畫著都會女性的優雅、鄉村女子的天真；他畫著事業成功的商賈、與不同行業的成功人士，如支持印象派的畫商保羅·杜朗瑞爾和弗拉爾（Vollard）；他甚至在1882年旅遊義大利的時光中，為華格納（Wagner）畫下難得的肖像。他可以說是印象派畫家中最早致富，並且以名流的肖像畫贏得了收藏家讚美的「印象派畫家」了。

雷諾瓦和莫內以風景寫生發展

出表現光影的印象派風格，後來卻以肖像畫聞名。他的巴黎視野流露了他注目人群的眼光，他筆下的男士幽默而風趣，他眼中的仕女嬌

媚、優雅又洋溢青春之美，而一張張帶著時髦氣息的人物畫，便成為巴黎這個閃耀著光彩的都市一道道迷人的風景。

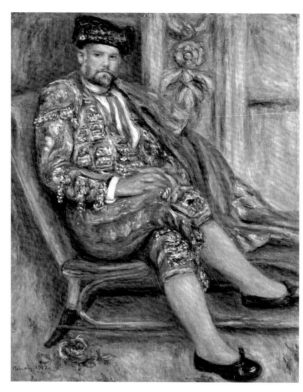

◀ 雷諾瓦
穿著鬥牛裝的弗拉爾
1917 油畫
102.2×83.2cm
東京，
日本電視台放送網株式會社

▲ 雷諾瓦 收藏家夏克肖像 1876 油畫
46×36cm 私人收藏

▲ 雷諾瓦 華格納肖像 1882 油畫 53×46cm
巴黎奧塞美術館

◀ 雷諾瓦 保羅·杜朗瑞爾 1910 油畫 65×54cm 私人收藏

La Danse
舞會

　　雷諾瓦愛畫風景，畫靈動的光線；但他更愛畫人物，畫戶外光線灑在身上的人物。

　　1876年雷諾瓦提出一件大幅的人物畫，參加印象派第二次的聯展。這張人物畫，與一般表現人物形態與個性的作品不同，更與傳統繪畫中表現故事的人物主題很不一樣。雷諾瓦畫的是一場露天舞會，在巴黎的蒙馬特（Montmartre）山丘下，一座餐廳——煎餅磨坊（Moulin de la Galette）在戶外庭園舉辦的露天舞會。

✚露天舞會與音樂會

　　露天舞會與音樂會，早已是巴黎這個大都會在公園廣場上時常可見，流露休閒氣息的時髦活動。早在雷諾瓦之前，馬奈畫的〈杜樂麗花園的音樂會〉（1862），呈現的是優裕的中產階級（bourgeoire）

富裕而又花俏的品味。畫面中的紳士都穿著黑色禮服，淑女輕搖摺扇，精心打扮的帽子與髮型，和垂下遮陽的絲罩，呈現著上流社會所悠遊的舞會中，老練與世故，節制而又優雅的形象。

　　而雷諾瓦與哈佛港（Le Havre）長大的莫內，以及來自南法的巴吉爾和塞尚，對於都市生活也都抱著好奇的心態。他們常常結伴沿著塞納河，描繪風景，畫著賽船、游泳、垂釣等水上的活動，他們也在巴黎這個大都會，尋找著林蔭大道的樹影，車水馬龍的熱鬧情景，週日教堂廣場的熱鬧人群，以及大小公園裡所舉辦的各式舞會描繪作畫。而雷諾瓦的舞會，總是偏向那歡樂愉悅的大眾意象，與竇加在歌劇院與音樂會裡，傳達那屬於菁英階級的文化品味與精緻藝術獨有的高貴氣息不同。

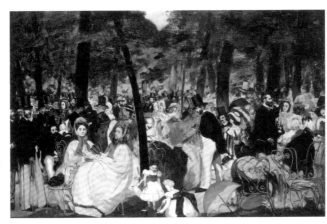

▶馬奈
杜樂麗花園的
音樂會
1862　油畫
76×118cm
奧塞美術館

Pierre-Auguste Renoir　雷諾瓦：煎餅磨坊的舞會 ▼
1876　油畫
131×175cm
奧塞美術館

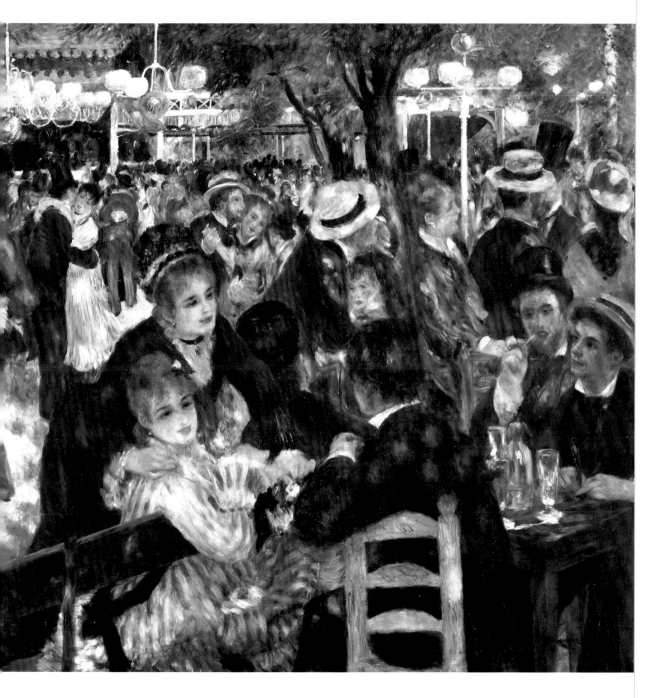

✛煎餅磨坊

雷諾瓦的〈煎餅磨坊的舞會〉（Balle de Moulin de la galette），寬一百七十多公分，描寫在晴朗的日子裡、餐廳外、廣場中，樹木篩過的光線和陰影，投射在一對對洋溢著歡樂表情的年輕男女身上。男士們大多穿著深色的上衣，或是淺色的長褲，有的戴著高禮帽，有的戴著麥草編的平頂帽，豎起亮潔的高領，或者打著領帶，上衣胸口常常塞了一條白手帕，或者像雷諾瓦般，習慣地穿著圓領衫。女子們穿著亮眼的長裙，因光線灑落而更繽紛明豔，或身著白色長裙，裙上鋪灑著藍紫色的陰影，而淺藍色的衣裙，則投射了澄黃色的光點。

那前景中央面對觀者的女子，穿著淺藍色條紋的淺色衣裙，倚靠在公園長凳上，身上灑落了光點與陰影，將原本帶有線條的造型，打散成繽紛晃動的印象。一名穿著深色衣裙的女子，在她身後搭著肩，

巧妙地將她明朗的衣裙與臉龐烘托成一個突出的剪影，這前景女子姣好娟秀的臉龐，由肩膀上灑落的陽光，反射出柔和的間接光線，映著她嬌俏的臉龐更加柔美。右側前景中佔了畫面四分之一位置的群像，則畫了雷諾瓦的畫家友人們喝著飲料、歡樂談笑的情景，這背景往後看去，竟然有超過百人的數量，構

成一個熱鬧的舞會場景。

雷諾瓦這件作品，流露了生動的真實感。作品中，處處可見到暖黃的象牙色，調和了白色，灑落在桌面、座椅、樹木、地面上，以及在前景中姿態優雅的仕女、悠閒的男士們身上，也灑落在舞池中歡樂擁舞的年輕男女，和遠方背景餐廳的白色柱子與吊燈之間。那背景中

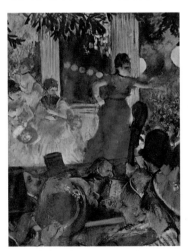

▲ 竇加偶爾也會走出歌劇院，描繪歡樂的大眾舞池。

▶雷諾瓦　煎餅磨坊樹蔭下　1876　油畫
81×66cm　莫斯科，普斯金美術館

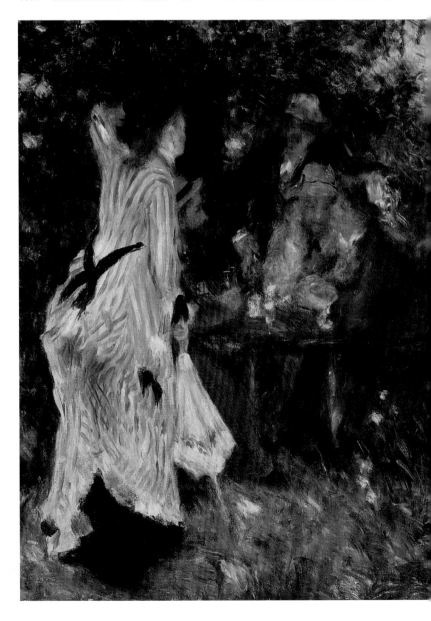

樹木暗沉的色調，所烘托出粉綠色的建築，更像是在十九世紀大為流行的粉綠色，塗佈在鋼鐵架構上的輕盈品味。

✛ 繽紛的光影

雷諾瓦對於「舞會」這個歡樂的題材，由衷的喜愛。他在1874年第一次印象派聯展的〈少女芭蕾舞者〉（見P80）作品中，就已經將那嬌俏柔美的少女，所散發的清新氣質與優雅姿態，表現在自由的且帶著蓬鬆效果的筆法之中。

雷諾瓦也將他在風景畫中，描繪天空與水面的技巧，表現花朵、草坡與樹木的筆觸，運用在〈煎餅磨坊的舞會〉中聚散不一的人群身上。畫面中從樹葉之間篩過、灑落在人物身上的光線和地面的陰影，就是直接從天光水影的破碎筆觸移植過來的。在法國的繪畫史上，從來沒有一件人物群像，表現的如此自由、鬆散，卻又帶著當下氣氛的真實感。

而畫面中的人物，除了兩位面對觀眾的女性那姣好嬌嫩的面容，是畫家所刻意描繪，舞池中所有的女性，都以寬鬆的畫筆照顧整體的效果，而未曾著墨於細節的刻畫。右前方除了側面凝視兩位女子的畫家雷諾瓦之外，畫面中充滿了鬆散的筆觸，米黃色和藍紫色調均勻地灑落在畫面上的光線與陰影中。這件筆法雖鬆散，結構卻很穩定的人物群像，真實地傳達了光線的效果，可稱之為風景中的人物群像，甚至人物群像為主的風景畫。

煎餅磨坊在蒙馬特丘上，以露天舞會，以雷諾瓦的〈煎餅磨坊樹蔭下〉（1876），為印象派留下了繽紛的光影記憶。而在10幾年後，羅特列克（Toulouse-Lautrec）也畫下喧鬧而充滿風塵味的〈煎餅磨坊舞會〉（1889），甚至等待再一個10年，闖盪巴黎的初生之犢畢卡索（Picasso），再寫下二十世紀〈煎餅磨坊〉（1900）的頹廢之夜。

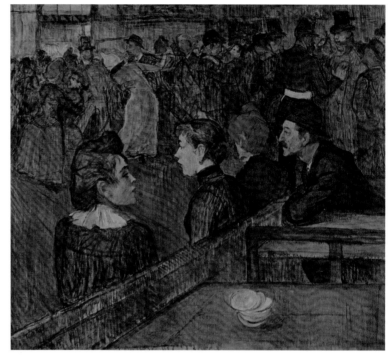

▲ 羅特列克　煎餅磨坊舞會　1889　油畫　88.5×101.3cm　芝加哥藝術研究所

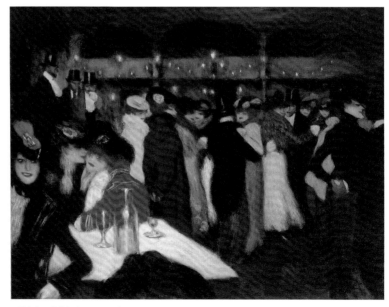

▲ 畢卡索　煎餅磨坊　1900　油畫　90.2×117cm

▲ 雷諾瓦　首演之夜　1876-77　油畫　65×49.5cm
倫敦國家畫廊

✛色彩的運用

雷諾瓦在第一屆印象派聯展時，展出一件在畫室內完成的〈包廂〉（1874），畫中膚色白晰的女子，身著黑白相間的衣裙，已經透露他以鬆散活潑的筆調，獲取光影的真實效果，卻又維持純黑色的運用，一反印象派畫家，絕不用黑色、紫色、棕色來處理暗面的慣例。

雷諾瓦的黑色，帶著優雅的品味，在〈煎餅磨坊的舞會〉中，已

發揮的淋漓盡致。畫面中男士們深色的服裝與帽子，既有著整體是黑色的逼真效果，又包含著受到陽光照射而產生淺棕色的暖色效果，以及受陰影籠罩與藍紫色融入的曖昧感覺，比起馬奈那純用黑色的效果來說，雷諾瓦已經將黑色成功地轉化為戶外所具有的真實效果。

✛布吉瓦的舞會

1880年代之後，雷諾瓦逐漸收斂他的印象派技巧，再度以舞蹈為題，畫下〈鄉村之舞〉以及〈城市之舞〉，這一對雙璧之作。

雷諾瓦不只一次的畫著鄉村之活潑與城市之優雅的舞蹈主題。他在1883這一年也畫了一幅〈布吉瓦的舞會〉，這件高度相同而寬度略寬的尺幅（179×98cm），讓雷諾瓦更寬綽地畫出舞者更生動的舞姿。

布吉瓦，有著著名的「蛙塘」，雷諾瓦和莫內倆在此畫過許多戲水的景象。十四、五年後，雷諾瓦再一次的將布吉瓦點綴上鄉間舞蹈的鮮活色彩。畫面照例是在樹影之間、擺放桌台的空地之前，在許多人暢飲啤酒與咖啡的聊天場合，一對青年男女，正沉浸在舞蹈中；地上是花朵與樹葉、菸蒂與火柴，雷諾瓦幽默地將場地帶上了些紛亂而隨意的氣氛。

畫面中，被麥草帽子遮掩臉龐的男舞者，留著棕色的絡腮鬍，穿著深色的衣褲以及三色花俏的皮靴，擁著一名白色衣裙、紅色滾細

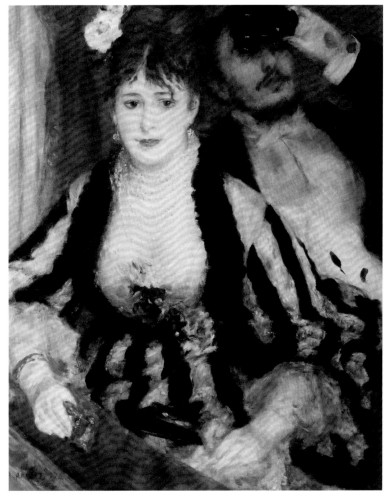

▲ 雷諾瓦　包廂　1874　油畫　80×63.5cm　倫敦大學柯特爾德藝術學院

邊，戴著鮮紅色帽子的女子起舞。這女子的紅帽與他的棕色頭髮，彷彿如〈鄉村之舞〉所見，而女子的容貌比〈鄉村之舞〉中開朗的嬌憨女子更為纖巧嫵媚。

女子面貌的描繪精巧而細膩，而她搭在男性舞者脖子後方的手指，則優美的形成一個環狀的造型。背景中的樹林，帶著黃色光線與棕色的陰影，籠罩著桌台之側聊天談笑的人們，在雷諾瓦輕鬆的筆調烘托下，氣氛熱鬧歡悅，而女子那帶點沉思的表情，竟成了畫面中突然靜止而令人忘我的瞬間印象。

✚鄉村之舞

〈鄉村之舞〉，則以活潑手筆呈現洋溢歡樂又帶點拘謹的細膩。身著黑色衣褲與皮鞋的男士，背對著觀眾，側面擁抱著嬌憨的鄉下小姐起舞。她身著淺色碎花衣裙，腰間繫了棕色的寬腰帶，頭戴大紅色繫帶的帽子，腳著淺色薄底皮靴，戴上一雙土黃色的長手套，高舉中國摺扇，諸多細節的精心打扮，嬌俏可愛。畫面右下角的地上，落下一頂麥草編成的男帽，顯出鄉村舞蹈的熱情與活潑。

這舞蹈的背景，上有鋪著餐巾的桌面一角，桌上是小半杯未盡的杯酒和咖啡杯，雷諾瓦像是個熱情的風俗畫家，恰如其分的將許多細節安排在略顯擁擠的空間中。而舞者的身形完全充塞了畫面，左側邊角還帶上幾筆欄杆外露出熱鬧場景的人群一角，而背景中鬆散的樹葉

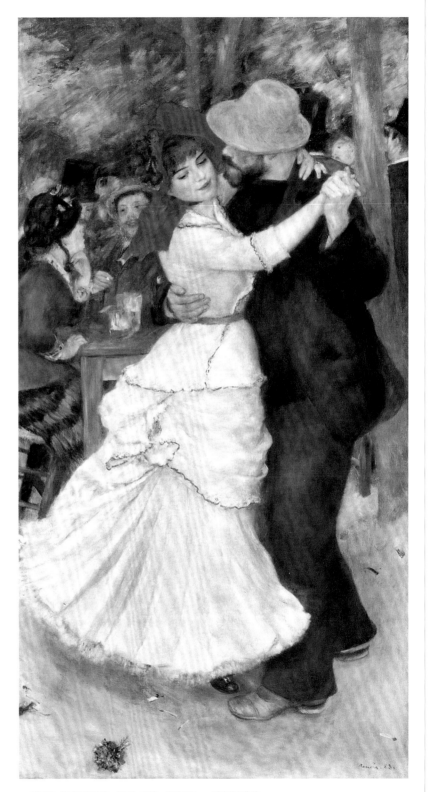

▲ 雷諾瓦　布吉瓦的舞會　1883　油畫　179×98cm　波士頓美術館

則暗示著露天跳舞的場景，雷諾瓦巧妙地將舞蹈置入狹長規格的裝飾畫面中，而又洋溢著戶外空間的氛圍。

✚城市之舞

〈城市之舞〉中，舞蹈的畫面似乎正進行到一個暫停迴轉的節拍。男士身著燕尾服，環抱背對觀眾的女舞者，形成彷彿一片黑色的背景，烘托出女舞者優雅而又清晰的剪影。城市的淑女，頭戴著茶花，嬌俏的側面，顯出她小巧的鼻子與微微尖俏的下巴；她露出的長頸，膚色白晰柔美，而修長略顯豐滿的雙臂，套上絲綢的白色長手套，輕搭在男士的肩頭；下半身修長而繁複的褶裙，則一直延伸出畫面以外，與上半身的明淨與單純形成對比。

室內是大理石柱的牆面，映在地板的倒影，顯出光華的質感。而背景是茂密卻色調單純、葉片明朗的室內植物，棕櫚葉的長線條與重複的造型，彷彿應和著女舞者的衣褶旋律。這時觀者的目光，在衣裙與背景的繁簡之間，或黑衫與白裙的造型交融之中，徘徊的視線終將帶向女舞者，流連在她那寧靜而嫻雅的臉龐剪影。

✚女性之美

雷諾瓦對於女性的描繪，細膩而靈巧。這三件舞蹈作品，男子顯然都是配角。在〈鄉村之舞〉中，女子面對觀眾嬌憨的彷彿可以聽見

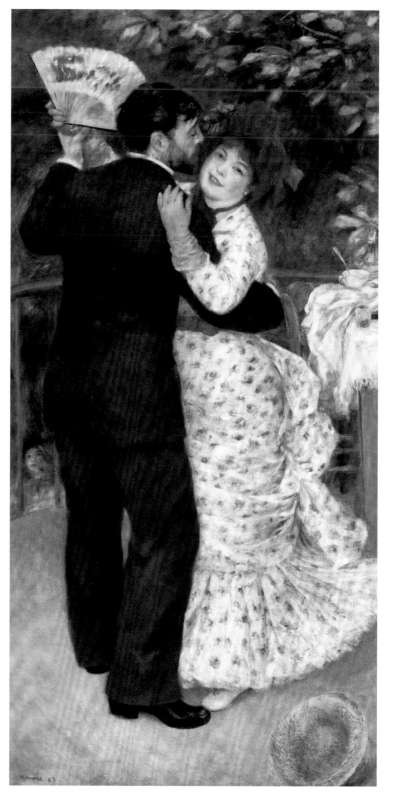

▲雷諾瓦　鄉村之舞　1883　油畫　180×90cm　奧塞美術館

笑語的愉悅；〈城市之舞〉中，那寧靜的優雅側影；以及〈布吉瓦的舞會〉裡，略帶沉思的靜止面容，都自然地流露了雷諾瓦對於女性之美與心情的微妙眼神。

而多年後，在雷諾瓦畫的一幅以嘉比葉（Gabrielle）為主角，但尺幅略小的〈彈響板的女舞者〉中，可看出他對舞蹈主題賦予裝飾性的興趣依舊濃厚，而愛情的氣味淡了些，異國情調的氣息卻濃了，在他最愛的模特兒嘉比葉的獨舞姿態中，更散發著肉體的魅力。

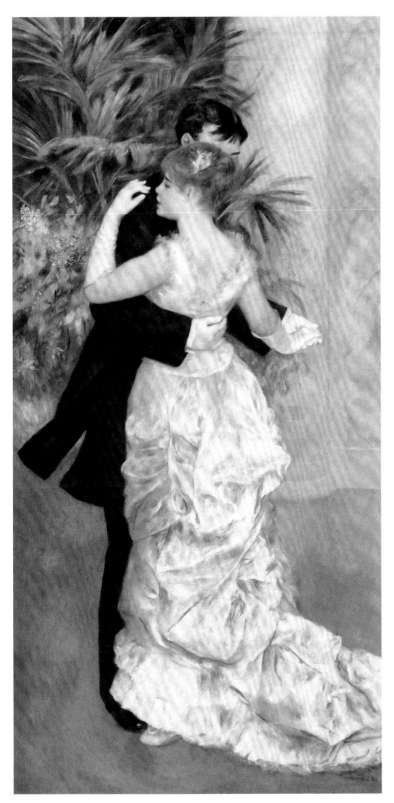

▲雷諾瓦 城市之舞 1883 油畫 180×90cm 奧塞美術館

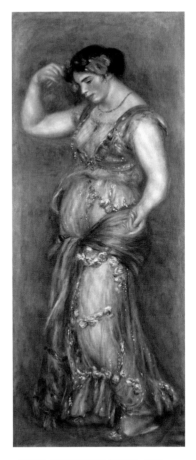

▲雷諾瓦 彈響板的女舞者（嘉比葉） 1909
油畫 155×65cm 倫敦國家畫廊

Les Fleurs
花的氣息

雷諾瓦在少年時曾經擔任過陶瓷工廠的繪畫學徒，他對於裝飾的圖案與花紋，早就十分嫻熟。身為畫家，在參展沙龍作品中，總會嘗試表現高尚的主題與巨幅的作品，像是希臘神話中的〈黛安娜女神〉（Diane）與浪漫文學中《巴黎聖母院》（Notre-Dame de Paris）裡的女主人翁〈艾絲梅拉妲〉（Esmerada），這些超乎生活經驗的特殊題材才是當時學院派所推崇的高尚主題，而雷諾瓦與莫內這群年輕的畫家，對於生活中如花朵、靜物這一類的題材，卻有著更大的熱情與觀注。

✚芬芳氣息

我們從馬奈的〈牡丹〉（1864）等瓶花靜物，看出他優渥的生活品味；從竇加那繁密繽紛的花束，反映他描繪形色的無窮精力與富有人家的情境；我們也從芳丹拉圖爾（Fantin-Latour）的桌上花果，看見生活景物的逼真與帶著潔癖的愛好。他們將靜物的形色與質地優雅而真實地呈現，已令人驚訝；在這微小的題材上所投注的心力，更令人興味昂然。

而莫內、巴吉爾和雷諾瓦，更興致勃勃的把瓶中供養的鮮花和桌上擺設的果實，屢屢畫成超過3呎的生動畫作。他們甚至把畫架搬進溫室或是走出戶外，面對栽種的植物直接寫生。他們畫著花卉，就像結伴寫生風景一樣，以近距離取景，畫著相同角度的〈春天的花

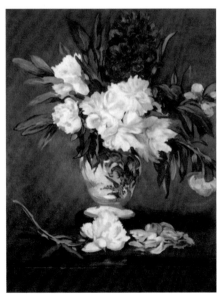

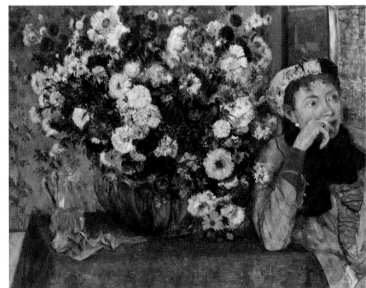

▲左：馬奈　牡丹
1864　油畫
巴黎奧塞美術館

▲右：竇加　瓦班松夫人與菊花
1865　油畫
73.7×92.7cm
紐約大都會美術館

Pierre-Auguste Renoir

雷諾瓦　春天的花束▶
1866　油畫
104×80.5cm
哈佛大學‧福格博物館

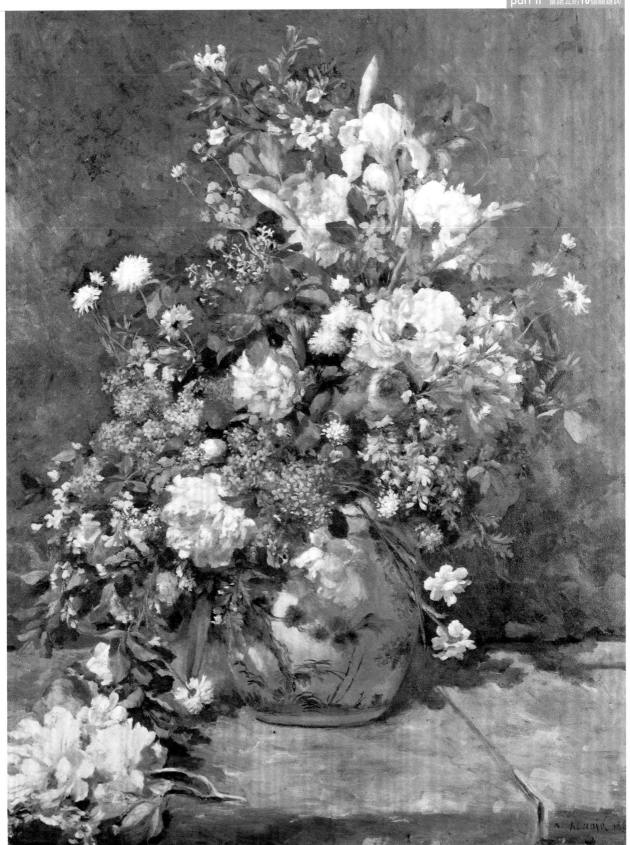

▲雷諾瓦 瓶花靜物 1869 油畫
64.8×54.3cm 波士頓美術館

▶莫內 瓶花靜物 1869 油畫
100×80cm 加州，蓋堤博物館

束〉（1866）與〈瓶花靜物〉
（1869）。他們把路旁鄉野間隨意
摘採的各色花朵一起插入瓶中，讓
自然中龐雜而多樣的型態與鮮豔的
色彩雜然相映，容支條與葉片大小
參差，讓花瓣與枝葉以各種造型整
體呈現在即興的擺設常中。

印象派年輕畫家的花卉藝術，
是一種極為接近自然的秩序感——
帶有生態與逼真效果的情境轉移。

✛春天的花束

雷諾瓦在1866年畫了〈春天的
花束〉這件瓶花之作，洋溢著春天
的氣息。那繁複花瓣的粉紅色牡丹
與淡紫鳶尾，在紛然的綠色調葉片
中烘托得柔軟又明亮，這些彷彿剛
從路邊摘採回來的花朵，以點狀的
筆觸在畫面上綴著淡紫、粉白、粉
橘，和亮黃色等輕盈的色彩，跳躍
在畫面上。

雷諾瓦掌握油畫厚塗的色彩效
果，更熟用線條與筆觸綴點之靈活
技巧，在這隆起的花束之下，勾描
著有如青花圖案的陶瓷花瓶，素雅
的裝飾圖案與淺灰色調的質地，端
然寧靜，烘托著蓬鬆的花團與緊湊
的筆觸。一束春天的花叢，由瓶口
向四方伸展開來，而花朵綻放，甚
至延著瓶身垂墜而貼著桌面，那盛
開的、將要開始凋謝的花朵與緊密
的花苞透露著瞬息之美，而花束枝
葉抽條而出的生氣與下垂枝梗之柔
軟線條的優柔，都流露了畫家對自
然氣息的領略。

這件〈春天的花束〉
（104×80.5cm）尺寸比一般風景

主題畫還大，顯露出雷諾瓦當時對於花葉的形態與體積、光線的效果與色彩的安排，而穩定的描寫力與大幅尺寸的企圖心，也流露出他所傾向的庫爾貝風格。

＋繽紛靜物

　　鮮花與水果是這個摩登（moderme）時代中富有生活氣息的題材，它試探著藝術家提煉平凡事物的巧思與塑造秩序的品味；而

自然的形象也常反映著藝術家那偏向於人文的情境，如芳丹拉圖爾、馬奈、竇加，或是像雷諾瓦本人所喜愛的繽紛之的自然型態。

　　印象派畫家都愛畫室內景物搭配的花束靜物，雷諾瓦也在〈花束靜物〉（1871）畫入了生活氣息。他在桌面上放置了精裝書本，而花瓶是描繪著人物的釉彩瓷瓶，瓶中插著東方色彩的團扇，扇面上繪有罌粟花的紅色圖飾，而羽毛的裝飾

也在瓶中，背景上則是刻畫了荷蘭人物的單色版畫，桌上前方放置了紙張包裹的花束，透出艷紅與嫩黃的玫瑰和許多細小花瓣的花朵，這樣的布置與擺設，也帶上了點馬奈和芳丹拉圖爾所流露的都市人文氣息。

　　1860年代中期，不滿30歲的雷諾瓦的鮮花靜物在小空間中點綴著鮮活色彩與自然氣息。瓶花之外，他更將鮮花置入更豐富的空間中，

▲雷諾瓦　陶瓶野花　約1866　油畫
81.3×65.1cm　華盛頓國家藝廊

◀雷諾瓦　花束靜物　1871　油畫
75×59cm　休斯頓美術館

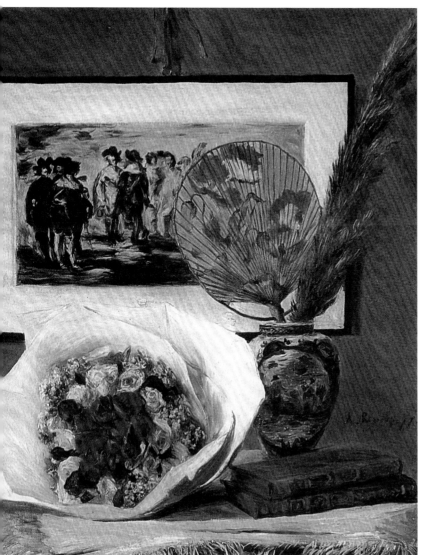

▲雷諾瓦　瓶中玫瑰　1876　油畫　61×51cm　私人收藏

▲雷諾瓦　南法鮮果　1881　油畫　50×68cm　芝加哥藝術學院

▼雷諾瓦　花朵與蘋果靜物　1895-96　油畫　32.8×41.4cm　聖彼得堡冬宮美術館

描繪出這時期如〈煎餅磨坊的舞會〉那光影閃爍的情境，將那原屬於花朵的真實效果與特殊魅力，經由印象派式的表現手法，轉化成活潑而整體的效果，然卻未曾放棄花朵鮮豔的色彩和點綴畫面的裝飾效果。

1870年代，雷諾瓦的印象派技巧已經成熟，這時期他所畫的〈瓶中玫瑰〉（1876），熟練地運用更鬆散的速寫般筆觸、更濃厚的顏料去描繪室內的瓶花景致。雷諾瓦對於花朵的喜好，也不再拘限於那寫實的樣貌與枝條花葉的線條韻律，而整體的色彩效果與繽紛的筆觸，讓他的花朵在室內的擺設中，也添增戶外般的活潑氣息。他不拘泥於花葉造型的完整與背景之間清晰的遠近關係，甚至陶瓷的質地與花瓣的嬌嫩也在活潑筆觸中融為一體，光線與色彩的活潑印象取代了花朵與瓷器的細膩逼真感。

從年輕到晚年，從巴黎到南法，雷諾瓦繼續畫著花團濃密的〈杯中玫瑰〉（1890）、〈瓶中玫瑰〉（1910-17），與鮮艷飽滿的〈南法鮮果〉（1881）和〈花朵與蘋果靜物〉（1895-96）。南法的生活色彩與鮮果花朵的自然氣息，流洩在卡涅家居庭園的空氣中；而花與靜物，也流露出雷諾瓦天性中自由而活潑的氣息。

+花樣青春

畫家常畫著嬌憨的少女,有著白皙的皮膚面容,戴著耳環與軟軟的寬邊帽,帽上別著真實的花朵,背景也常畫上濃艷與粉白花朵,或是高過人身的茂密花叢,讓畫中女子更顯嬌細。而〈露台上〉

(1881),一對彷若母子的姊妹,帽子上綴飾著繽紛艷麗而又細緻真實的花朵,置身於藍、綠、紅色彩濃縮的風景情境中,流露著天真與青春的她們,既繽紛又閑雅,令人又驚訝又憐愛,而花朵散放的青春氣息,也歷久而芬芳。

鮮花之美,在印象派畫家筆下,不僅是瓶供插束或是點綴靜物的題材,也是青春的象徵,雷諾瓦將女子的青春與花樣色彩融於筆下,看著他的鮮花與女子,彷彿也沾染了一份畫家以摘採花朵的心思憐愛女子的嬌美。

◄ 雷諾瓦　露台上
1881　油畫
100×80cm
芝加哥藝術學院

La Jeunesse
青春

雷諾瓦的畫作簡單分為風景和人物，而他的人物畫也都是圍繞在他身邊的友人、家人、以及洋溢著青春魅力的女性和成熟優雅的仕女。

雷諾瓦的人生被歡樂的氣圍所圍繞，他的人物畫也都帶著明朗的氣息。他所描繪的人物畫，除了為收藏家所繪製的室內情境中之人物肖像或群像之外，也偏好將人物安置在自然風景中。洋溢著青春氣息與明亮光線的自然情境，更為他畫中的女性添上明朗的色彩。

✚青春的色彩

雷諾瓦喜愛描繪盛裝的仕女，如歌劇院包廂、咖啡廳，和首演之夜裡，那些盛裝打扮的巴黎仕女；他也愛畫在陽光中與樹影下，如〈陽光中的裸女〉（1875-76）那青春健美的氣息。他的青春是〈瑪歌〉（1877）中，那戴著帽子、露出亮麗的金色髮絲與白皙膚色的側面剪影，他的輕柔筆法與鬆散筆觸將女性嬌嫩的氣質自然地表露出來。

他也愛畫〈伊蕾妮‧卡恩達維小姐〉（Irène Cahen d'Anvers, 1880）那般純真的肖像畫，這是他描繪青春少女最美的一件肖像了。那披肩而下的金色髮絲，蓬鬆而輕細的筆觸，將少女天真無邪的臉龐，與她望著遠方透明的藍色眸子，流露出纖巧而又脆弱的氣質細緻地表露出來。少女穿著輕淡的白色衣裙，雙手輕握，在一片鬆散的筆觸所烘托出的樹葉背景中，浮現出優美而細緻的臉龐，流露出夢幻氣質。

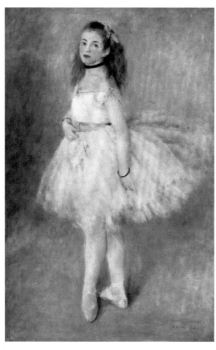
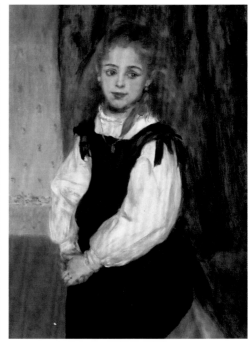

▲ 左：雷諾瓦　少女芭蕾舞者　1874
油畫　142×94cm
華盛頓國家藝廊

▲ 右：雷諾瓦　勒格朗小姐　1875
油畫　81.3×59.1cm
費城美術館

Pierre-Auguste Renoir

雷諾瓦
伊蕾妮‧卡恩達維小姐 ▶
1880　油畫　65×54cm
蘇黎士伯爾勒收藏

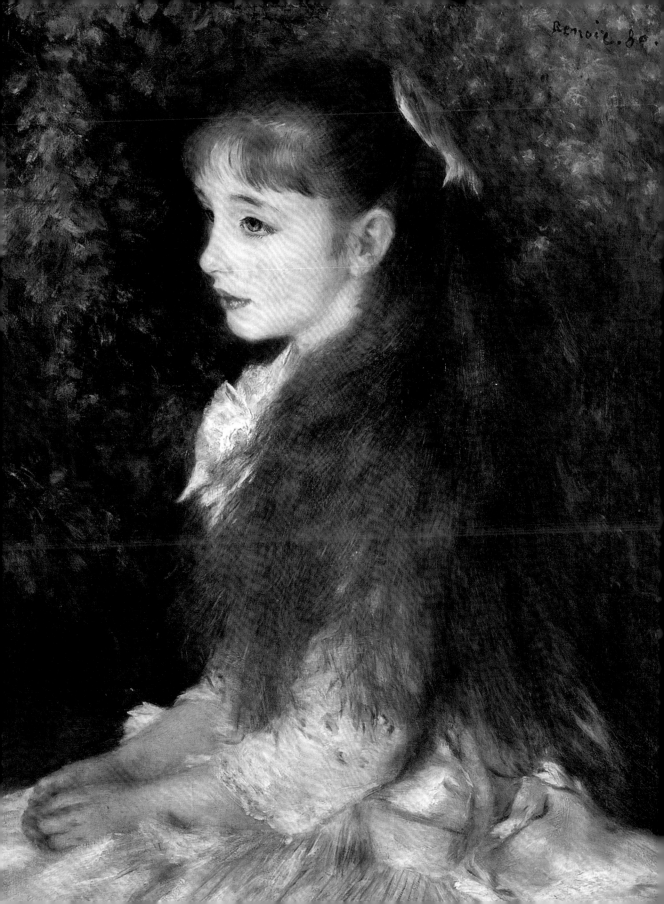

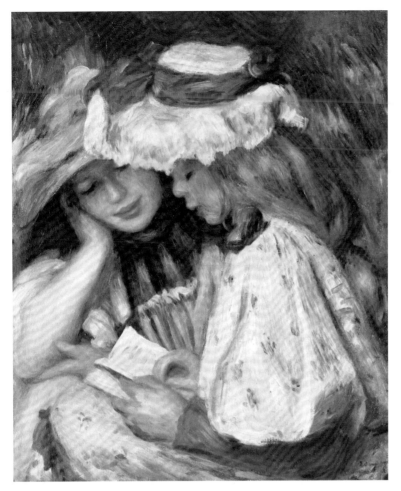

▲ 雷諾瓦　閱讀的少女們　1890-91　油畫　56.5×48.3cm　洛杉磯市立美術館

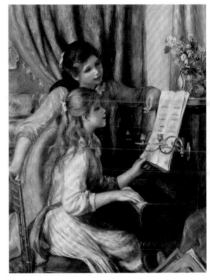

▲ 雷諾瓦　彈鋼琴的少女　1892
56×46cm　油畫　私人收藏

▲ 雷諾瓦　彈鋼琴的少女　1892
116.5×89.5cm　油畫　聖彼得堡冬宮美術館

　　雷諾瓦欣賞成年女性的優雅，也喜愛少女的天真。他畫著〈戴麥草帽的少女〉（1884），也畫著帶有古典氣味的〈接泉水的少女〉（1887）。他也畫著穿上特殊服裝妝扮成〈少女牧歌〉（1888）的人物，或是〈紅色髮巾的少女〉（1891）那樸實而又健美的姿態，彷彿閃爍著花朵與陽光的色彩。

✚ 優雅的少女

　　獨幅肖像之外，他更欣賞像〈閱讀的少女們〉（1890-91）這般年紀相當的嫻靜少女，和諧而悠閒的氣息，他常以莫利索之女茉莉（Julie）做為模特兒繪製這類「少女們」的題材。而最為人熟知的是他描繪了不只一次的知名主題：〈彈鋼琴的少女〉。1892年年逾50歲的雷諾瓦共畫了三件〈彈鋼琴的少女〉，包括在奧塞美術館的大幅作品（116×90cm），紐約私人收藏的小幅作品（56×64cm），及收藏在聖彼得堡冬宮一件起稿階段的未完成畫作（116.5×89.5cm）。

　　在雷諾瓦的畫筆，溫柔地形容著〈彈鋼琴的少女〉那優雅的姿態，和〈閱讀的少女們〉那專注的神情與女子們沈浸閱讀的心境，畫家輕巧地引領觀者在一旁欣賞那青春的片刻，而時光就在這悠閒的閱讀與琴音的迴響中暫停了下來。

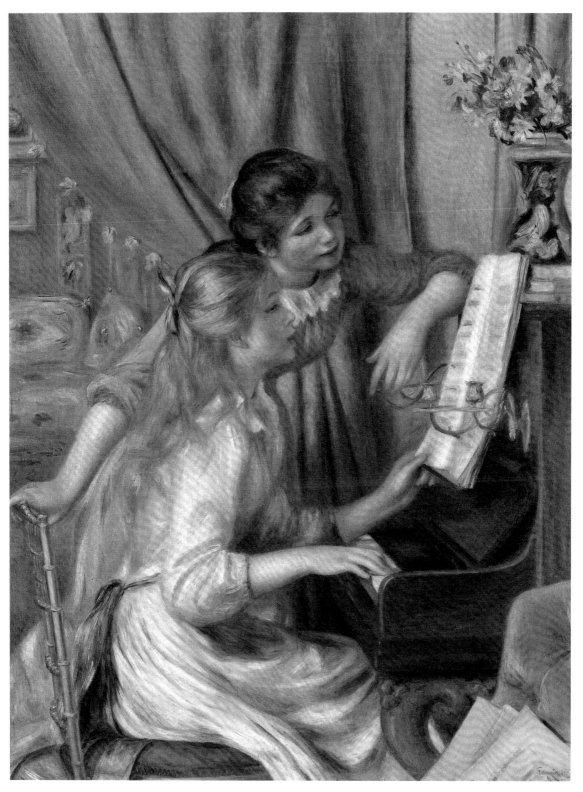

▲雷諾瓦　彈鋼琴的少女　1892　油畫　116×90cm　奧塞美術館

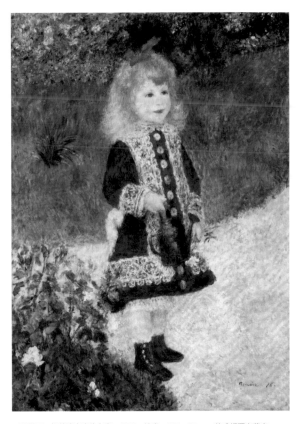

▲ 雷諾瓦　提著澆水壺的女童　1876　油畫　100×73cm　華盛頓國家藝廊

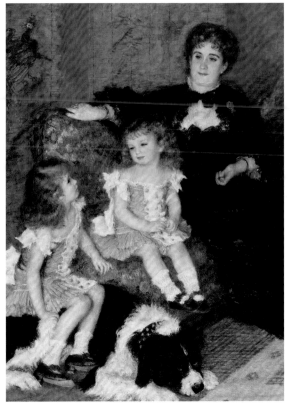

▲ 雷諾瓦　夏龐堤耶夫人與孩子們（局部）　1878　油畫　153.7×190.2cm
紐約大都會博物館　畫中是6歲的姊姊喬潔貝式，與3歲的弟弟保羅（愛彌兒‧查爾）。

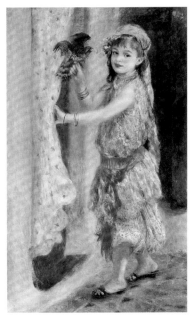

▲ 雷諾瓦　戲鷹的少女　1880　油畫　126×78cm
美國麻州克拉克藝術協會

+花樣的妝扮

　　雷諾瓦喜愛在畫面中讓女性們戴上各式優雅的帽子，那或是裝飾了繁複的花邊，或是點綴了自然的花朵。這些愛好打扮的少女們，也在自己的身上增添歡愉的色彩或象徵著幸福的小小配件。雷諾瓦帶著欣賞的眼神，勾勒著女性們帶著桃色粉腮的嬌俏臉龐，他的筆觸輕巧而細膩的描繪著女子們濃密的睫毛和透明的眼珠。

　　少女們穿戴嬌媚柔媚的服裝，絲綢的髮帶與碎花的衣裙，流露出嬌細的少女情懷。他除了偏好清純嬌小的女子，也欣賞身形豐腴的女性。而成熟女性開始出現在雷諾瓦筆下，就是如〈城市之舞〉或〈鄉村之舞〉帶著愛情氣息的作品。

+天真的兒童

　　雷諾瓦愛畫花樣年華妝點輕盈的女性，也愛畫著以自然面貌呈現的〈無邪的少女〉（1895），還有令人憐愛的天真兒童。他在兒童的臉龐上，看見純真與無邪，看到清澈的眼神與可愛的形貌。他畫著畫家友人、收藏家的幼年子女，像是〈提著澆水壺的女童〉（1876）那嬌憨與天真，最是令人喜愛。

　　雷諾瓦筆下的兒童，總是帶著遊戲的氣息。雷諾瓦有時畫著小男孩，也畫著他們妝扮成女孩兒的模

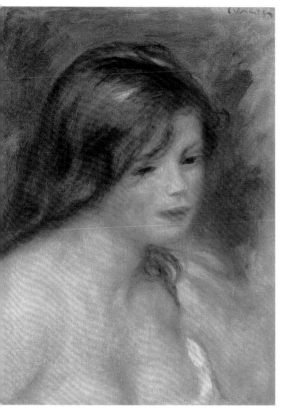

▲雷諾瓦　無邪的少女　1895　油畫　40.6×30.6cm　布魯克斯美術館

▲雷諾瓦　風景中的女子　1903　油畫　40.5×31.5cm　海牙布尼根博物館

樣，最有名的即是〈夏龐堤耶夫人與孩子們〉（1878）中年紀相仿的一兒一女，兩姊弟都穿著花邊衣裙。而他的小兒子可可（Coco）年幼時甚至也當女孩子來養，直到8歲時，雷諾瓦還畫上他穿小丑的裙裝呢！而穿著阿爾及利亞服飾的〈戲鷹少女〉（1880），更染上繽紛的異國色彩。

年紀稍長後，雷諾瓦對兒童的喜愛始終不變。他隨著三個兒子相繼出生——大兒子皮耶（Pierre）、次子尚（Jean），和一直到自己60歲才出生，暱稱可可的小兒子克勞德（Claude），都為他們的童年時光，留下了許多天真的影像。

+青春的歌頌

中年以前的雷諾瓦偏好注目少女的青春面容，他纖細地描繪著她們的眸子、她們的粉腮，嬌俏的鼻尖，豐腴的面容或纖巧的下巴；嬌憨的少女披著輕柔的長髮，在花朵、衣裙與帽子裝扮下，顯露出巴黎的輕巧氣息。

1900年代之後，年逾60歲的老畫家，開始偏好畫著〈風景中的少女〉（1903），雷諾瓦畫著樹木和草地情境中，那披著長髮、頭戴麥草編織的寬邊遮陽帽的少女，在陽光與悠閒的氛圍下，把青春烘托的自在舒適。雷諾瓦對於少女無邪的嬌憨面容的歌頌，也隨著舉家遷居

南法後，轉而走向那沐浴在陽光下或水澤之畔的青春肉體的讚美。

中年以後的雷諾瓦，進入了另一個海角樂園，反覆地描繪如維納斯美神或夏娃般的天真女性。伊甸園中的健美的肉體，延續著他對青春的嚮往，此刻的雷諾瓦已邁入生命的秋天，但心境仍在歌頌春天。

雷諾瓦是一個為幸福著色的畫家，幸福時光讓他的畫筆留住了短暫青春，成為永恆的象徵。風景畫家的雷諾瓦已淡出印象派的圈子，而人物畫家的雷諾瓦卻始終以少女的青春和水池邊的夏娃與維納斯，成為歌頌女性魅力的代表畫家。

雷諾瓦以風景畫,成為印象派的代表畫家,但他更擅長、也更愛好的,則是人物畫。他偏好以身旁的人物為角色來繪製肖像畫,而不像學院派畫家以專職模特兒來製作沙龍作品。

＋親友入畫

雷諾瓦畫中的許多角色,都有著熟人的身影。年輕時,經濟窘迫,多以親友入畫,因此雷諾瓦筆下的人物,帶有豐富的感情,投射著他對親友的情感與愛情的色彩。

他的父親與家人,可算是他最早的模特兒,而他後來的妻子艾琳(Aline)與三個兒子也都是他永恆的模特兒。親人之外,還包括印象派的畫家,如莫內夫婦、希斯里夫婦、巴吉爾、莫利索等人,都不只一次出現在他的畫中。雷諾瓦也偏好在同伴們作畫時,畫下他們的身影。

雷諾瓦後來能成為受歡迎的畫家,也要歸功於他為夏克、夏龐堤耶等收藏家所繪製的家庭肖像。他在1878年為夏龐堤耶夫人所畫的肖像畫,後來還進入羅浮宮的收藏,讓他在有生之年贏得印象派「最傑出肖像畫家」的美名。

雷諾瓦的肖像畫,不限於名人與富豪。他最動人的肖像畫,是那些充滿青春氣息與優雅氣質的仕女肖像。他畫著優雅的巴黎仕女身影,現身在舞會、歌劇院中;也畫著帶著嬌憨、洋溢著青春氣息的女性,在賽船慶典、或船上午餐的戶外風景中。

＋最早的繆思——麗絲

在他畫中現身的女子們,也有些與他有過愛情的色彩。細數他畫中的繆思,為他一生的藝術生命,注入了青春的活力。

雷諾瓦青年時期最早的繆思,應該是他在1867年參展沙龍的大件作品〈麗絲〉中的麗絲・特瑞歐(Lise Tréhot, 1848-1922)。雷諾瓦以她作為模特兒時,麗絲還不滿二十歲,後來有六、七年時間她成為雷諾瓦的情人以及畫筆下的繆思。從雷諾瓦早期帶有庫爾貝風格的〈黛安娜〉(1867)、〈夏日——吉普賽女郎〉(1868)以及〈浴女與小獵犬〉(1870)中,都可見到她體態豐滿的身影,而一件1866年雷諾瓦在楓丹白露森林附近寫生時所畫的〈麗絲縫紉〉(1866),則在她另嫁之後,一直收藏在她的身邊。

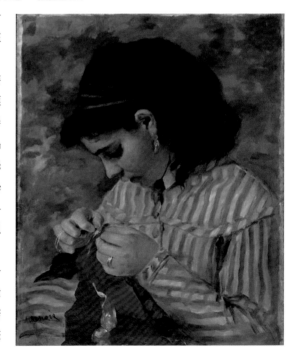

▲雷諾瓦 麗絲縫紉
1866 油畫
55.9×45.7cm
德克薩斯州
達拉斯美術館

Pierre-Auguste Renoir

雷諾瓦 戴玫瑰的嘉比葉 ▶
1911 油畫 55×46cm 奧塞美術館
雷諾瓦70歲時畫他最喜愛的模特兒——嘉比葉。

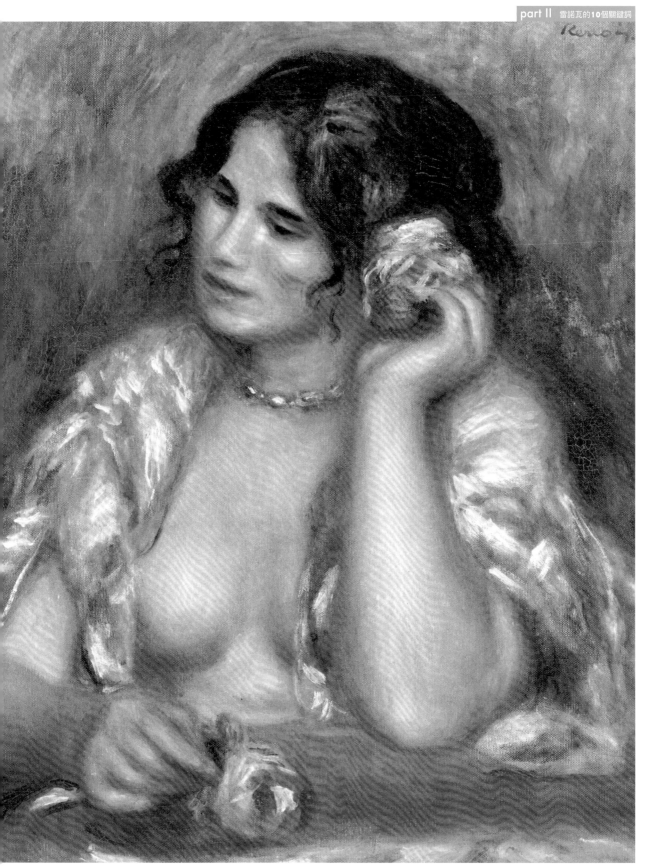

▲雷諾瓦　著白色翻領的麗絲　1871-72

▲雷諾瓦　瑪歌　1877　油畫　38×46.5cm
奧塞美術館

▲瓦拉東與其子尤特里羅　約1890年

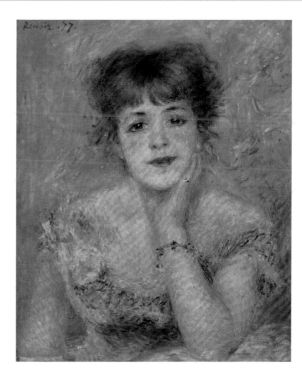

◀雷諾瓦
身著低領裝的莎瑪莉　1877
油畫　56×46cm
莫斯科，普希金博物館

▶右頁：雷諾瓦　安麗葉特
1876　油畫　66×50cm
華盛頓國家藝廊

✚都會女子的身影

　　麗絲之後，雷諾瓦畫了許多安麗葉特的肖像，安麗葉特・安麗奧（Henriette Henriot, 1857-1944）是她在奧德翁（Odéon）劇院演出的藝名，她的本名為妮妮・羅蓓（Nini Lopez）。雷諾瓦參展第一次印象派聯展的作品〈包廂〉（1874），就是以安麗葉特為模特兒，他在1876年的作品〈安麗葉特〉更是他印象派技巧發展成熟期，最夢幻與輕盈的女性肖像畫。雷諾瓦所描繪的安麗葉特，輕盈而優雅，那纖細的面龐與晶亮的雙眸，也特別動人，可說是雷諾瓦在三十多歲時，最優美的繆思。

　　雷諾瓦的許多歡樂時光都是由女子的笑靨所點亮的，他在1876年第二次參展印象畫展的〈煎餅磨坊的舞會〉中，除了前景交談的青年男女們，舞池中歡欣跳舞的女孩就是模特兒瑪歌（Margot），瑪歌原名瑪格麗特・雷格杭（Marguerite Legrand），性情活潑，她雖出身於蒙馬特的風月場所，但雷諾瓦卻愛將她描繪得嫻靜嬌俏。從1876年到1879年瑪歌過世為止，短短的四年當中，雷諾瓦畫了許多瑪歌快樂而討喜的形象。

　　1877年，雷諾瓦在夏龐堤耶夫人的沙龍中結識了美國女演員珍妮・莎瑪莉（Jeanne Samary, 1857-1890），她年輕貌美，性情開朗，一度成為那段時期雷諾瓦畫中最常出現的繆思，也為他此時所喜愛的都會生活，增添不少歡樂的時光。他畫著舞會淑女、劇場名伶，留下許多女子的時代影像，莎瑪莉的動人身影還和雷諾瓦在1879年認識後來的妻子艾琳（Aline）一同出現在〈船上的午餐〉（1881）畫中呢！

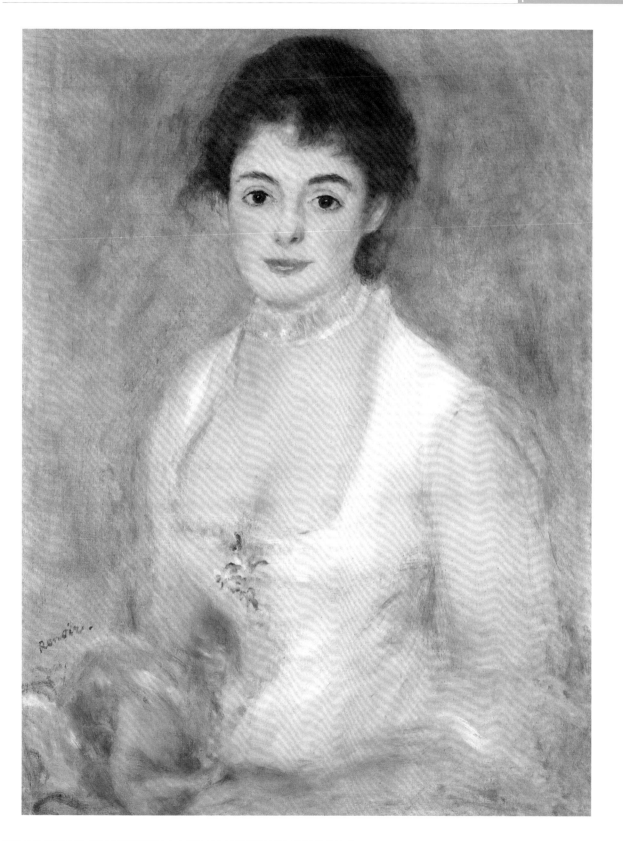

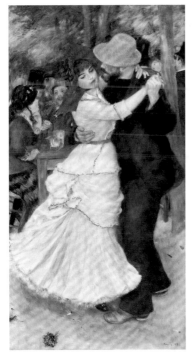

▲雷諾瓦　布吉瓦的舞會　1883　油畫
179×98cm　波士頓美術館
〈布吉瓦的舞會〉中的女舞者即為瓦拉東

▶雷諾瓦　嘉比葉　1905　油畫　82×65.5cm
日內瓦私人收藏

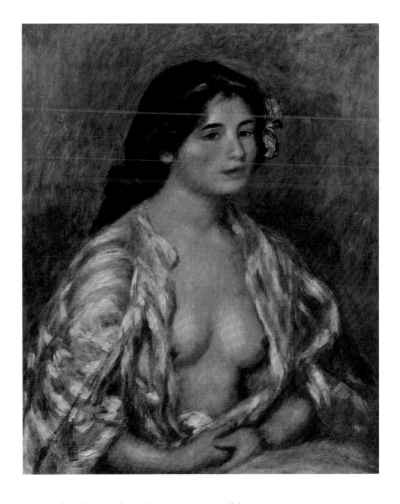

✚情人——瓦拉東

　　繆思與情人，在畫家眼中，常常只有一線之隔，甚至沒有間隔。

　　雷諾瓦的模特兒中，有一位是蒙馬特高地頗具盛名的瓦拉東（Suzanne Valadon, 1865-1938），本名瑪麗・克蕾蒙汀瓦拉德（Marie-Clementine Valade）是畫家模特兒中最傳奇的一位女性。從母姓的她是個私生女，從幼年開始歷經著坎坷的歲月，而求生的意志與熱情的個性，使她在某個機緣下擔任羅特列克（Toulouse-Lautrec）和雷諾瓦等人的模特兒。

　　瓦拉東曾與雷諾瓦有過一段感情，一生未婚的她，在不滿二十歲時生下了一個私生子，即巴黎畫派（l'Ecole de Paris）的畫家尤特里羅（Maurice Utrillo），而有眾多情人的雷諾瓦也曾被傳說是孩子的父親。周旋於眾多藝術家之間的蘇珊・瓦拉東，後來也成為一位畫家。

　　瓦拉東在雷諾瓦畫中，留下嬌俏迷人的身影，最有名的即是在1883年的〈城市之舞〉中那位優雅的側影，和〈布吉瓦的舞會〉中那位嫵媚而嬌羞的舞者。（見P71）

✚最鍾愛的模特兒——嘉比葉

　　雷諾瓦妻子艾琳的表妹嘉比葉・荷娜（Gabrielle Renard, 1878-1959），是雷諾瓦中年以後，親如家人的模特兒。嘉比葉在15歲時，來到雷諾瓦家擔任女傭，雷諾瓦的兒子尚，以及後來出生的克勞德，都是她帶大的孩子。她一直留在雷諾瓦身旁，照料他的生活起居，也擔任著他的模特兒，直到雷諾瓦的妻子艾琳過世前。

　　嘉比葉從十幾歲時，就擔任雷諾瓦的模特兒。她那洋溢著青春飽滿的健康體態與自然的氣息，在雷諾瓦晚年漸漸鬆散而輕盈的筆調中，顯得更有生命的氣息。她是從雷諾瓦52歲到70歲的二十年間，雷

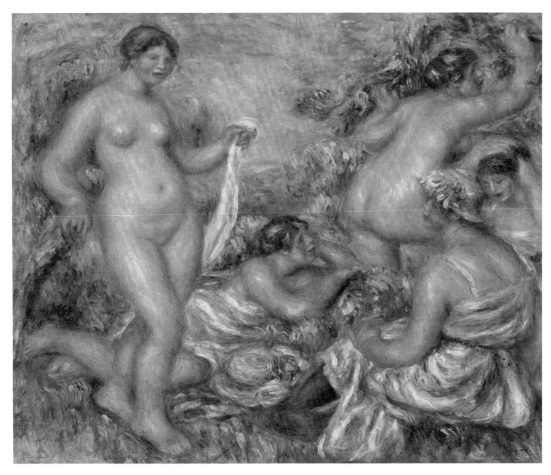

◀ 雷諾瓦 浴女圖
1918 油畫
67.2×81.3cm
巴恩斯基金會
〈浴女圖〉即是以
安黛為模特兒

諾瓦進入人生第二階段的南法時光中，最鍾愛的模特兒。尤其當雷諾瓦成為輪椅上不良於行的畫家後，他對於女性之美的期待，由早年的纖細與敏感，轉變為晚年的明朗與健康，所以當嘉比葉離開雷諾瓦的家庭時，也曾經使他感到失落。所幸在他最後五年的光陰中，另一個驚喜的繆思——黛黛（Dédée）出現了。

<h3>＋最後的青春之泉——安黛</h3>

雷諾瓦的妻子艾琳於1915年過世後，家中充滿著空虛的氛圍。這時一名來自尼斯的模特兒，名叫安黛（Andrée）的紅髮女孩，重新點燃了他青春的藝術動力。

小名黛黛的安黛・瑪德蓮・俞雪琳（Andrée Madeleine Heuschling），是個鍾情於表演藝術的女演員。她在雷諾瓦最後五年時光中，帶著豐沛的情感與直率的個性，走進雷諾瓦的畫室擔任模特兒。她甚至後來鼓勵了雷諾瓦的次子尚，成為一名電影導演，而在雷諾瓦病逝後她也嫁給了雷諾瓦的兒子尚・雷諾。

雷諾瓦在人生最後的一段旅程中，感嘆著妻子的離去、健康的消逝，憂懷兒子們從軍的心情，幸而

黛黛走進了他的世界，重新點燃他抓住青春的熱切心情，畫下了許多徜徉在綠草茵上、歡笑在泉水間，伊甸園中的夏娃。

畫室中的繆思，天光下的模特兒，在樹影下、在泉水間帶領著雷諾瓦，重尋那永不停息的青春之泉。這些女子，一個個走進他的畫室，走進他的人生，留下過往的記憶，讓片刻的身影成為永恆的畫像。雷諾瓦的藝術就在這些動人的倩影，與洋溢著青春氣息的笑靨中，添上了繽紛多彩的，舞會與音樂的聲響，和南法的艷麗光線，與飽滿的青春。

Le Bonheur
幸福的色彩

雷諾瓦一生畫著歡愉的色彩與幸福的時光。他畫著塞納河上帆影飄動的意象和水面閃爍的反光，畫著都市露天舞會的熱鬧情景，也畫著蛙塘裡嬉戲水的人們。他從一個雕琢著碗盤花樣與圖案的畫瓷學徒，變成走出戶外的風景畫家。而他對人物畫的興致，比起風景畫來，有著更強烈的熱情。他欣賞著女性的嬌憨與樂觀，也端詳著她們輕巧的動作與天然的魅力，而艾琳的出現不僅是他年輕時代的繆思，更帶給他日後美滿的幸福生活。

✚妻子——艾琳

本名艾琳‧夏莉歌（Aline Charigot, 1859-1915）的艾琳，出生於1859年，比雷諾瓦年輕18歲。雷諾瓦初識艾琳時，她才20歲，是個裁縫師。雷諾瓦於1880年後曾在艾琳與母親居住的埃索瓦（Essoyes）畫下許多可愛的風景，也在那裡居住過一段時間。

1881年雷諾瓦開始以她做為模特兒，將她畫入〈船上的午餐〉中那個左方逗弄小狗的嬌憨少女；而〈鄉村之舞〉（1883）中，繫著紅色頭巾、穿著碎花長裙，手戴土黃色手套，高舉摺扇的舞者，也是艾琳。

雷諾瓦與艾琳的愛情曾經有過一段波折，直到1883年雷諾瓦從南法等地旅行回到巴黎後，才與艾琳重續舊情。二年後，在他45歲時與艾琳有了第一個兒子皮耶，但直到1890年，兩人認識10年後，才正式結婚。此時的雷諾瓦已經50歲，也開始安定下來。

雷諾瓦與艾琳結婚之前，就已經享受到名氣與財富。50歲進入家庭後，他繼續為社會名流與富有的家庭繪製肖像作品。畫作帶著歡愉的氣息，使他的肖像畫廣受歡迎，而成為富有的畫家。他後來能夠旅行外國，甚至在北部和南法置產，妻子艾琳都是背後重要的家庭支柱。

✚歡樂的家庭

雷諾瓦的次子尚於1894年的秋天在巴黎出生，他畫了許多年幼時的尚與嘉比葉的合影。在尚出生後的10年之間，雷諾瓦因為風溼的緣故，冬夏交替地往來於北部的巴黎與埃索瓦和南法之間，直到1901年幼子克勞德（暱

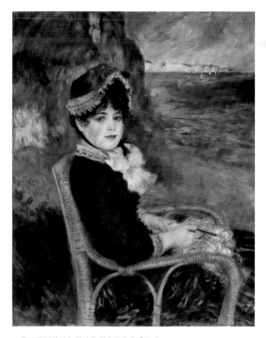

▲雷諾瓦以艾琳為模特兒所畫的作品「海邊」
1883　油畫　92×73cm　紐約大都會美術館

▲雷諾瓦　雷諾瓦夫人　約1885　油畫　費城美術館

Pierre-Auguste Renoir

雷諾瓦 船上的午餐 ▼

1881 油畫

129.5×172.7cm

華盛頓菲立普收藏

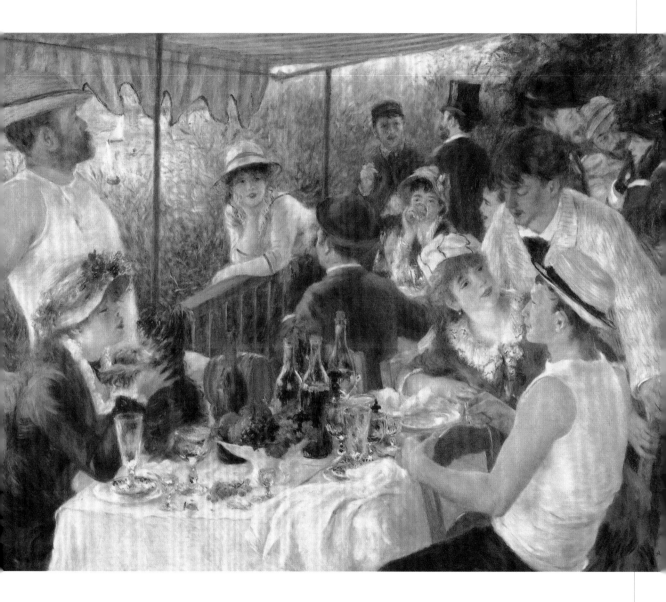

稱可可）出生，1907年先行置產，隔年他才在南法的卡涅（Cagnes-sur-Mer）定居下來。

雷諾瓦在小兒子可可出生之後，也畫了許多留長髮，穿著女孩子裙裝的可可肖像。除了兒子們，雷諾瓦也畫著女僕嘉比葉那親切的家庭影像。然而家庭的歡笑在1915年艾琳去世後沉寂了下來，兩位兒子也因參戰暫時離開身邊，這段時光小兒子可可的嬌憨形象成為雷諾瓦心中最大的慰藉，也因此留下數量最多的家人肖像畫。

雷諾瓦的次子尚，也就是後來成為大導演的尚·雷諾瓦（Jean Renoir），曾在傳記《我的父親雷諾瓦》（Pierre-Auguste Renoir, Mon père）中談到：「父親那樂天而又寬鬆的性格，對子女放任的教育方式……母親撐起整個家庭的地位，成為父親的支柱，孩子向心力的泉源，以及管理家中僕人們的主人。」由此可見艾琳在這個家庭中所扮演的重要角色。艾琳的付出，讓雷諾瓦無後顧之憂的投入自己的繪畫世界，而他中年以後最愛也長達20年的模特兒嘉比葉，以及生命

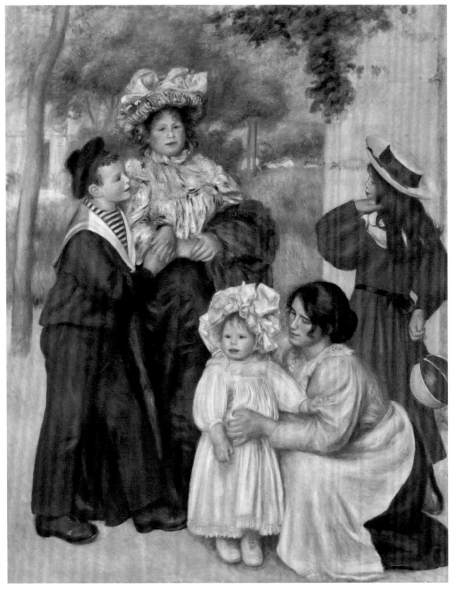

◀ 雷諾瓦　雷諾瓦的家庭　1896
油畫　173×140cm
巴恩斯基金會
圖中左一為長子皮耶，右下為次子尚及嘉比葉。

▶ 左上：雷諾瓦　克勞德（4歲）　1905
27.7×36cm　紐約私人收藏

▶ 左下：雷諾瓦　著小丑裝的克勞德（8歲）
1909　油畫　巴黎橘園美術館

▶ 右：雷諾瓦　嘉比葉與尚
1895-96　油畫　65×54cm
巴黎橘園美術館

最後五年時光的繆思黛黛，也都是
艾琳為他物色而來的。

✚晚年的時光

雷諾瓦於1888年開始受到痛風
的困擾，也開始往南方遷移。他曾
經在尼斯（Nice）住過，也曾沿著
蔚藍海岸（Côte d'Azur）尋找溫暖
而優美的環境，在他54歲的1895
年，漸往南法居停，偶爾也在夏天
回到巴黎和埃索瓦作畫，一直到他
57歲（1898）出現風濕病的嚴重徵
兆，他的肌肉開始萎縮，已經不方
便拿著畫筆作畫，才終於在1908年
在南法臨海卡涅鎮的柯雷特

（Domaine des Collettes）之屋定居
下來。

昔日美好的夏日時光，雷諾瓦
已享受過。那燦爛的印象風景以及
歡樂的巴黎城市，他親眼看過；那
名流富豪的禮遇、歡迎與幸福時光
的安穩歲月，他也擁有過。而今雷
諾瓦有著心愛的妻子和三個兒子圍
繞著他，還有座望著蔚藍海岸夕陽
的柯雷特之屋伴隨著他。在柯雷特
之屋庭園那成片的綠草地與老橄欖
樹林，老年的雷諾瓦畫著他的僕人
兼模特兒們，享受著不知歲月流逝
的時光。直到歐戰爆發的1914年，
大兒子和二兒子參戰負傷，而次年

妻子去世，受風濕病之苦將近10年
之久的雷諾瓦彷彿走入人生的夕陽
光景。

雷諾瓦在人生的最後時光，逐
漸地走入他的寂靜階段，也開始享
受世人給予他的掌聲。他在生命的
最後一年，即大戰結束後的1919年
秋天，還曾經在夏天回到巴黎，從
軍的兩個兒子也都回來陪伴他，他
坐著輪椅來到羅浮宮觀賞他那新近
入藏羅浮宮中的〈夏龐堤耶夫人肖
像〉（1876-77，現藏於奧塞美術
館，見P108），並享受世人對他的
崇敬之情。

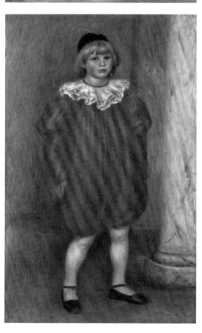

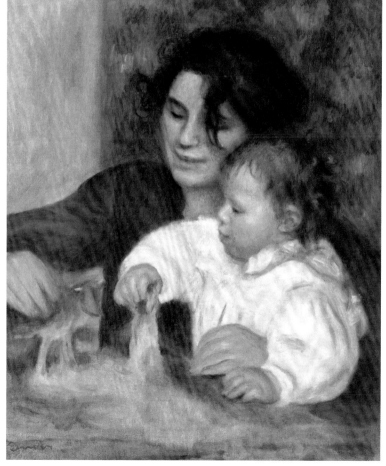

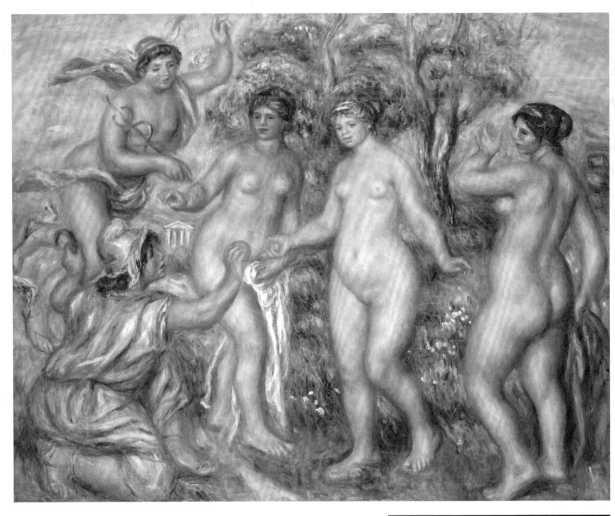

▲帕里斯的評選　1914-15　油畫
73×92.5cm　日本廣島美術館

▶左：雷諾瓦由理查吉諾協助所製作
的〈雷諾瓦夫人雕像〉
1916　61×56×26cm
里昂美術館

▶右：雷諾瓦　母與子　1916
石膏彫刻　高55cm
巴黎私人收藏

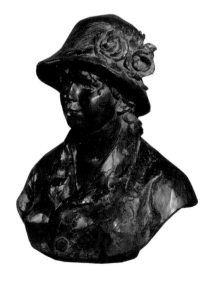

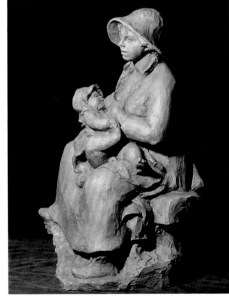

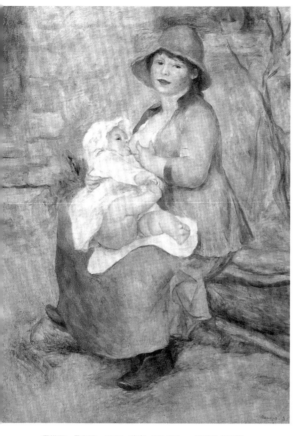

▲雷諾瓦　母與子　1885　油畫　81×65cm　巴黎私人收藏

▲雷諾瓦　抱著小狗的雷諾瓦夫人　1910　油畫　美國哈特福華茲渥斯基金會

＋永恆的繆思

　　雷諾瓦畫著年輕時代的自然風景，也畫著名人的人物群像。他與人群相處愉悅，卻也同時保有自己超脫現實的想像。他畫著草地上沐浴在陽光下的模特兒，畫著戲水沐浴的青春女子，也畫著穿著東方異國情調的宮女。這些脫離現實生活的意象，也是因為妻子艾琳帶給他的幸福，讓他無後顧之憂，全心投入藝術的創作。

　　他畫〈三美神〉，也畫著特洛伊王子〈帕里斯的評選〉（1914-15）。那三位女神中天后希拉掌管家庭幸福，正是雷諾瓦的妻子艾琳；智慧女神雅典娜是雷諾瓦藝術的守護神；而那得到金蘋果的維納斯，則是他繪畫著中永恆的繆思。

　　1915年艾琳去世，雷諾瓦因為思念著她，在1916年請雕刻家查理吉諾（Richand Guino）協助，依據其早年畫作雕塑鑄造妻子的胸像，以及一件長子出生時艾琳哺乳的全身像。雷諾瓦在人生將近30年的歲月中受著病痛的折磨，卻在76歲的最後時光「製作」了這件比繪畫作品更具體、更逼近眼前的圓雕。

　　雷諾瓦曾留下許多艾琳年輕時的倩影，如〈金髮浴女〉（1881）那豐滿而天真的女子，以及艾琳當了母親之後，〈母與子〉（1885）哺育幼兒的身影。1915年艾琳去世之前，雷諾瓦畫下一幅〈抱著小狗的雷諾瓦夫人〉（1910），畫中艾琳年邁的身影，更流露出雷諾瓦對她濃厚的情感色彩。

　　艾琳扮演了雷諾瓦的繆思，更給他帶來充實的生命；而模特兒們則為他的藝術土壤添上了美麗的花朵。這些模特兒，廣義地說也是他幸福家庭生活中的一部份。雷諾瓦可說是印象派畫家中，家庭最美滿的幸運兒，而艾琳的出現，更宛如是天后希拉（Hera）般幸福女神的降臨。

Les Baigmeuses

浴女

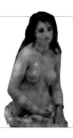

雷諾瓦的世界裡，有天空與水面的光影徘徊，有都市音樂與舞蹈的跳躍，還有那盛裝的巴黎紳士與打扮俏麗的淑女；有少女的嬌憨與兒童的天真，有母親與孩子的親密關係，有紳士名人的優雅與性格，還有那拋卻一切

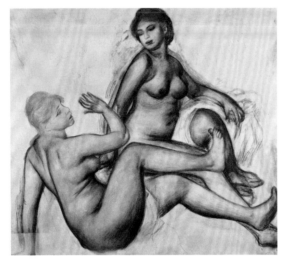

▲ 雷諾瓦　大浴女圖的素描作品　約1886-87　私人收藏

文明色彩的天真女性，出現在無憂無慮的自然情境中，以沐浴、梳妝的天真裸體，扮演樂園的主角。

那些沐浴女子（baigneuse）徜徉在草地上、在樹影中，歡笑在泉水中，如樂園般的純潔世界裡，以夏娃的姿態，展露她們的天真，流露青春的氣息。

✚ 人體畫

人體畫（l'académie），是學院訓練的基礎，是繪製歷史畫與人物畫的能力準備，更是以「人」為價值核心的造型能力。雷諾瓦在美術學院中的課程，與學院派畫家葛列爾畫室中的習畫，都是以人體為主的學習，如同畢沙羅與塞尚在瑞

氏學院（Académie Suiss）中，也是一個並無老師教學，而由學員共同負擔模特兒費用的畫室。雷諾瓦在畫室學習的目標，就是為邁向參展沙龍做準備，而他第一次參展沙龍的作品就是浪漫文學的人物〈艾絲梅拉妲〉（1864）。

雷諾瓦雖然以印象派風貌的風景畫成名，但在技巧發展成熟之前，仍舊以庫爾貝式寫實風格的〈狩獵的黛安娜〉（1867）參展沙龍，這件以希臘女神為形象的裸體人物畫作，那健美的身軀與結實的體積感，描繪出雷諾瓦對人體的正確詮釋，以及他偏好豐滿身材的品味。

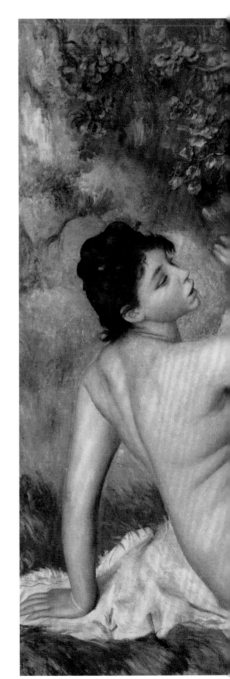

Pierre-
Auguste
Renoir

雷諾瓦 大浴女圖▼

1884 - 87 油畫
115×170cm

費城美術館

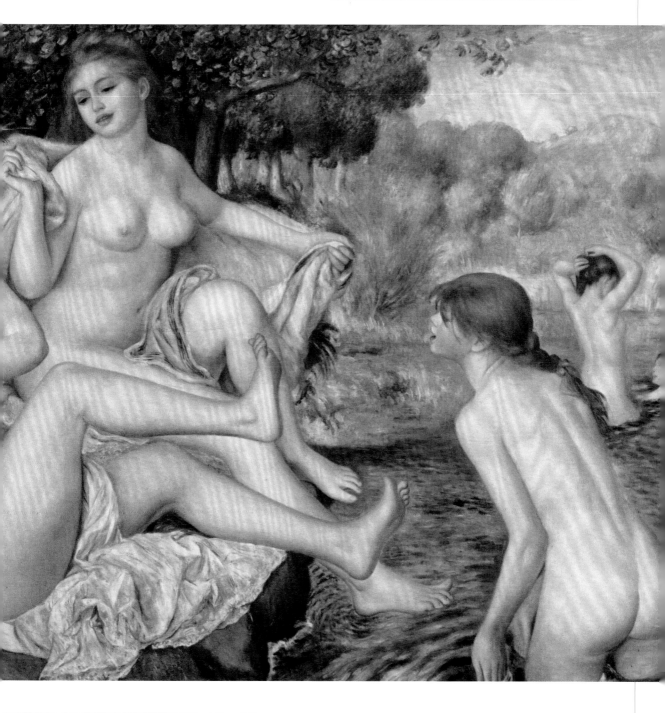

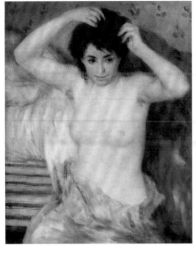
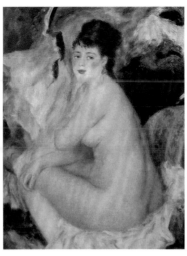

◀左：雷諾瓦 梳妝的女子半身像 1873-75
油畫 81.5×63cm 巴恩斯基金會

◀右：雷諾瓦 浴女圖 1876 油畫
92×73cm 莫斯科，普希金美術館

✛青春的浴女

　　1870年雷諾瓦再度以巨幅的
〈浴女與小獵犬〉在沙龍展出，這
張全身立姿的裸女像，背景中的河
畔樹叢烘托著那豐滿而嬌美的人
體，女子體態與描繪技巧已比〈狩
獵的黛安娜〉更加柔軟，而題材也
已轉為現代生活的寫照，描繪自然
情境的筆觸也更加靈活，但這構圖
穩定的大幅人體繪畫，仍舊帶著沙
龍藝術所要求的莊重格式。

　　這段期間他畫著風景都市、人
物與人體的題材，在1874年第一次
印象派聯展前後期間，也曾留下在
室內梳妝情景的〈梳妝的女子半身
像〉（1873-75）。而之後所畫的
〈浴女圖〉（1876）則是一件帶著
室內氣息的溫馨情景。女子的衣衫
在背景中明亮地烘托著她，坐在浴
巾上豐腴嬌憨的身形，映出她盤起
的濃密髮絲、粉紅的雙頰和鮮豔的
朱唇，而帶著梳妝打扮的氣息，仍
是雷諾瓦對於都市女性的讚美。

　　然而，雷諾瓦在參與1876年第
二次印象派聯展期間最具有印象派
風格的裸女作品，應該要算是收藏
在奧塞美術館中的〈陽光中的裸
女〉（1875）。女子豐滿的體態與

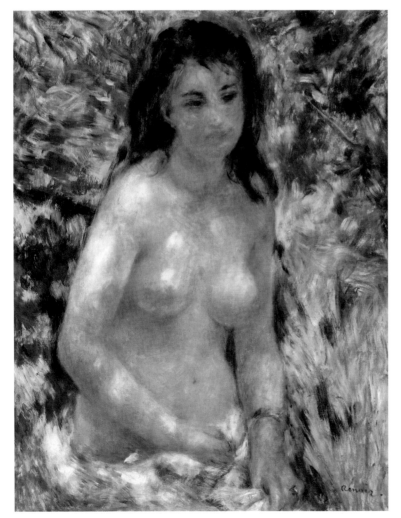

▲雷諾瓦 陽光中的裸女 1875 油畫 80×65cm 巴黎奧塞美術館

披肩的紅髮，籠罩在樹影篩過的光線與晃動的影子中，她左手的金色手環與無名指上的戒指，彷彿告訴觀者這仍然是帶著人文色彩的夏娃，而那健美的身材在陽光與樹影中散發的女性魅力，已然開啟了雷諾瓦歌頌自然與青春的詩篇。

✚伊甸園裡的夏娃

雷諾瓦在1880年代開始，作品仍然帶著印象派筆調。最為嬌美而天真無邪的〈金髮浴女〉（1881，美國麻州克拉克藝術協會），是他對豐滿體態的讚美。她那白皙的膚色、細柔的金色長髮，在自然之中宛若伊甸園裡的夏娃，那般地甜美無邪。

沐浴的女子，並不只是裸體的女子，也異於希臘神話中諸神的示現，而更接近於寧芙水精（nymphe）和山林仙子悠遊水石間的自然寓意；尤其是現代的藝術家，表現「浴女」的主題時，是一種天真的夏娃回歸樂園的象徵。

中年以後的雷諾瓦，更常藉著裸女的形式，將女子青春的形影呈現在伊甸園的情境中。他的畫風也逐漸轉變，慢慢地將印象派那種捕捉光影的速寫筆法收斂，而偏好用線條描繪造型，並且用更細密而濃厚的顏料去塑造女性飽滿的體態。

他在描繪帶著時髦氣息的〈鄉村之舞〉與〈城市之舞〉（1883）的同一時期，已畫著色彩濃厚、身

形飽滿的〈坐著的裸女〉（1883-84）中披著金色長髮、面容嬌憨而體態豐滿的少女。此時，他印象派的色彩與筆調仍舊活潑地跳躍在風景情境中，浴女的金色長髮與寬大的白色衣裙摺紋與水石背景波上，也處處染著群青的色彩對比效果。

✚代表作　大浴女圖

1884年，雷諾瓦畫出動人的浴女主題──〈大浴女圖〉（1884-87，115×170cm）。這件現藏於美國費城美術館的〈大浴女圖〉，是雷諾瓦將鬆散的速寫筆調收斂成緊密的筆法，而仍然保有著他所偏好的群青（ultramarine）與紅棕的色調。此時的雷諾瓦逐漸捨棄印象派

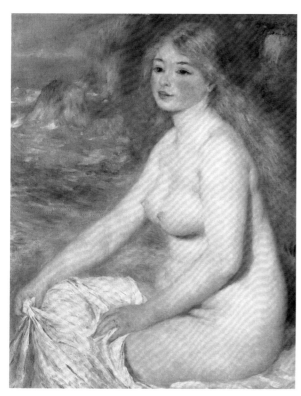

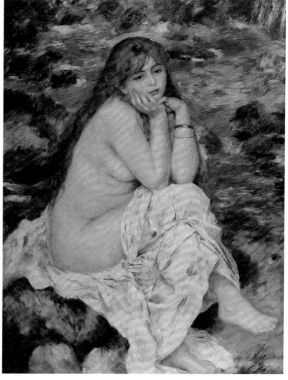

▲雷諾瓦　金髮浴女　1881　油畫　81.8×65.7cm　美國麻州克拉克藝術協會

▲雷諾瓦　坐著的裸女　1883-84　油畫　119.7×93.5cm　美國哈佛大學佛格美術館

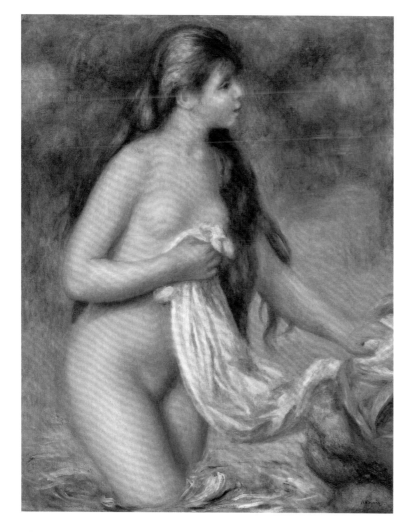

◀ 雷諾瓦　金色長髮的浴女　1895　油畫
巴黎橘園美術館

女到群像、從室內景觀到戶外光線變化著不同的情境，如今結晶成這一幅在人物的描繪、形態的塑造、空間的深度和情境的經營，各方面表現都達到了高峰的代表之作。

➕ 豐腴之美

雷諾瓦在遷居南法前後，畫下了〈金色長髮的浴女〉（1895）這件收藏在橘園美術館的經典畫作。之後他因關節逐漸變形惡化，逐漸地不再能自在的描繪人體的纖巧形態與微妙動作，轉而開始收斂他的色彩，而作品中的浴女們也逐漸呈現更為圓厚的體態。

南法的時光中，雷諾瓦筆下的人體越來越豐腴，甚至接近肥胖的體型；他越來越呈現人體的肉感與體積，但容貌仍舊是嬌憨的青春氣息；那風景中的溪流與河水、樹木與天空，也都帶上了濃稠顏料的重疊的效果，一如他畫中浴女圓厚的體積感。這段期間，他甚至不只一次繪製了成對的裝飾〈女像柱〉（1910），他也畫著室內的金髮〈裸女與帽子〉（1904-06），還有那容貌肖似他最鍾愛的模特兒嘉比葉之〈褐髮浴女〉（1909）。

1915年妻子艾琳過世，洋溢著青春的模特兒安戴（Andrée）進入雷諾瓦的畫室，雷諾瓦在他人生最後的四、五年間，以她為模特兒，

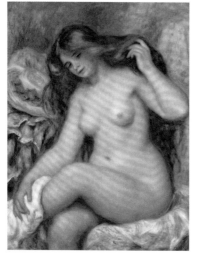

▲ 雷諾瓦　裸女與帽子　1904-06　油畫
92×73cm　維也納藝術史博物館

的技法，而開始嚮往文藝復興大師拉斐爾形體豐滿的造型。

〈大浴女圖〉描繪著青春的女性，徜徉在天光之下，在水邊沐浴的健美體態。那溪流與樹木的自然情境，既烘托了沐浴女子們互動的情意，也塑造了女性自在而優美的典型。線條應和著女子的嬌態、手勢、面目特徵與表情，每一個細節，既流露了雷諾瓦注目女性的溫柔眼神，也反映了他趨於理性的古典傾向。

雷諾瓦的人體主題從單獨的浴

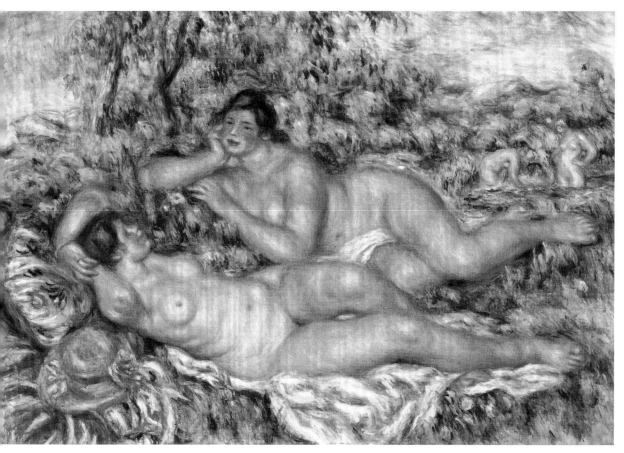

▲ 雷諾瓦　浴女圖　1918　油畫　110×160cm　奧塞美術館

留下最後一件的大幅〈浴女圖〉（1918，110×160cm）。作品中女子們倘佯在天空下、草地上，在花朵與草帽，與寬大的白色襯布的烘托之下，休閒自在，體現飽滿的成熟韻味，也流露著雷諾瓦在人生的黃昏時刻捕捉到的青春氣息。

雷諾瓦捕捉青春氣息與塑造人體美典型的慾望，也曾在妻子過世前所畫的〈帕里斯的評選〉（1914-15）表露無遺。在〈浴女圖〉（1918）中豐腴的浴女，流露出他對於健美體態的偏愛。他更對那在伊甸園中，在花叢中與草地上倘佯自在的青春生命，帶著愛意的眼神。

1919年秋天雷諾瓦離開了人世。他曾經以幽默的筆調、巧妙的細節，妝點他眼中嬌媚與優雅的女子，讓這些化身為青春象徵的女子們，在純淨的天空下與綠茵、泉水圍繞中，去除塵俗氣息，返回到伊甸園般的綠草和水池邊，塑造他心目中美的典型。

▲ 雷諾瓦　女像柱　1910　油畫　130.2×44.8cm
巴恩斯基金會

Le Soleil du Sud
南法陽光

雷諾瓦的少年與青年,在繽紛多彩的巴黎度過,是一段洋溢著舞會歡笑與女子笑靨的時光。他在四十歲以前,已經享受到成名的滋味,然而在步入中年之後,卻開始嘗到病痛的困擾。那時,不滿五十歲的他,飽受風濕關節炎的痛楚,卻也開始喜歡上南法的陽光。

四十歲之前,他以〈夏龐堤耶夫人與孩子們〉於1879年在沙龍展出成功,也得到固定的收藏家與富豪友人的支持贊助。充裕的經濟讓他開始到處旅行,巴黎不再是他唯一的視野,在異國情調與南國的陽光中,他嗅到了不同的空氣。

✚南法的陽光

1881年,四十歲的雷諾瓦開始旅遊北非的阿爾及利亞,並前往義大利各大城市,領略文藝復興大師們的經典傑作。他甚至在隔年,重遊義大利時,在巴勒摩(Palermo)為音樂家華格納畫下了不只一張的肖像畫。

1883年,雷諾瓦42歲時更旅行至法國各省。這年冬天,他與莫內前往普羅旺斯的艾斯達克探訪塞尚。1888年,再度前往普羅旺斯探望塞尚,這時的他,在身體上已感受到關節炎的疼痛。

1883年雷諾瓦回到巴黎後,與情人艾琳舊情復燃,1885年大兒子皮耶出生,直到五年後(1890年)他才與艾琳正式結婚。結婚之後,他開始喜歡上南法的陽光,也開始往這個遠離巴黎的蔚藍海岸(Côte d'Azur)移

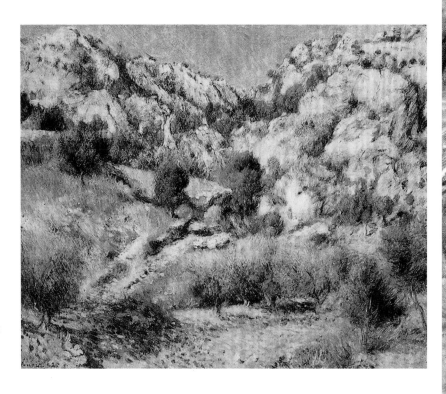

▶雷諾瓦 艾斯達克山
1882 油畫
66.5x81cm
波士頓美術館

Pierre-Auguste Renoir

雷諾瓦　卡涅的葡萄園▼

1908　油畫

46.4×55.2cm

布魯克林博物館

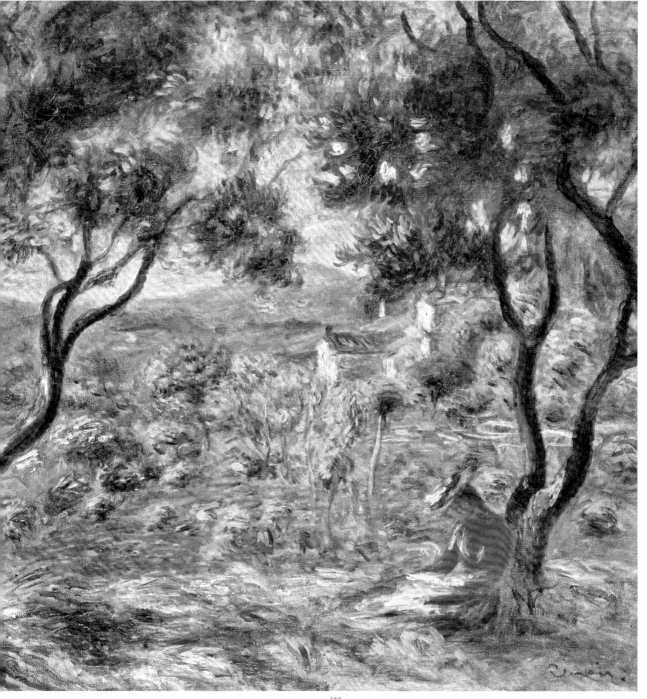

動。此時，他在繪畫上的成就，雖然大多要歸功於他的肖像畫與大幅的人物畫，然而他對於風景的熱情依然未減，甚至在這段期間還到高更所偏好的布列塔尼（Bretagne）的阿凡橋（Pont Aven）去寫生。

這段期間，雷諾瓦以度假旅行的方式，沿著蔚藍海岸，留下了許多南法夏日陽光的景致，也曾到艾琳的故鄉埃索瓦寫生。1894年的夏天，雷諾瓦53歲生下次子尚，1908年雷諾瓦也因為健康的緣故，定居到法國南部，過著半隱居的生活。

✚盛名的成就

昔日的印象時光已逐漸遠去，而當初一起奮鬥的同伴們也都漸有成就。莫內生活富裕，在吉維尼（Giverny）開始經營他的花園和睡蓮池；希斯里也離開巴黎，在塞納河上游的莫瑞（Moret-sur-Loing）定居；而莫利索卻在1895年去世。

雷諾瓦偶爾會回到巴黎，回到思念的埃索瓦作畫。雖然巴黎的印象派八次聯展早就結束了，畫商杜朗瑞爾的畫廊仍然繼續為他舉辦畫展，同時也在倫敦、斯德哥爾摩，或者紐約，繼續舉辦著「印象派畫展」。已經成為大師的雷諾瓦，在57歲時卻出現更嚴重的肌肉萎縮，必須把畫筆綁在變形的手掌上才能作畫。

年過60的雷諾瓦，在1903年受邀擔任秋季沙龍（Salon d'Automne）的名譽會長，1904年秋季沙龍以「雷諾瓦展廳」為他舉行回顧展，而野獸派（Les Fauves）此時開始成為秋季沙龍的時髦話題。僅管風濕病的痛楚與肌

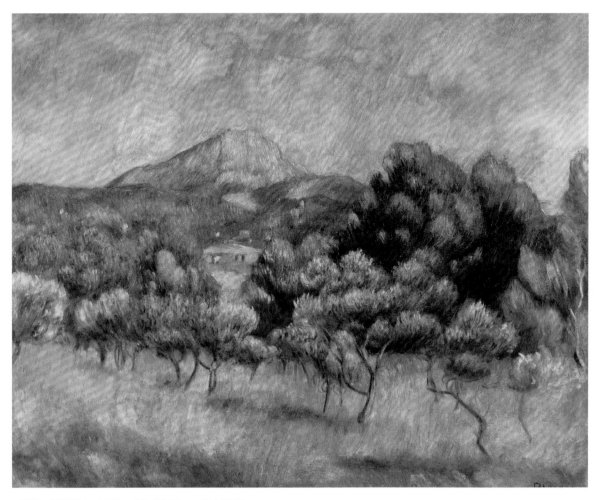

▲雷諾瓦　聖維克多山　1888-91　油畫　53×64cm　耶魯大學收藏

肉萎縮症一直困擾著這他，雷諾瓦還是在1905年前往慕尼黑旅行，此時莫內也在柏林與慕尼黑舉辦展覽會，而塞尚卻在1906年去世。

✚寧靜的晚年

雷諾瓦曾住在香草產地格拉斯（Grass），體驗南法的陽光；更沿著蔚藍海岸，逡巡在坎城（Cannes）、安提貝（Antibes）和尼斯之間，最後在天使灣（Baie des Anges）的濱海卡涅，買下一片面向大海的丘坡上的別墅柯雷特之

家，與妻子在那裡度過十年的光陰。

雷諾瓦的人生，自50歲建立家庭後，便平順地耕耘著他的繪畫。當他逐漸往南部遷移，追求明朗的陽光與更寬廣的天空，他那段曾經沉浸在舞會與音樂的都市時光，與優雅而風情萬種的女性影像都留在畫布上只供回味了。步入中年後的雷諾瓦，因為健康的因素加上喜歡上南法的陽光，而逐漸退回妻子為他建立起的幸福庭園。

晚年的雷諾瓦，再次經歷歐戰

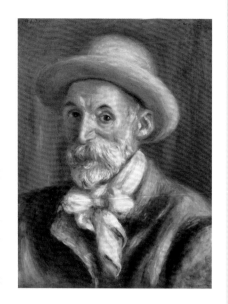

▲雷諾瓦
70歲自畫像　1910
油畫　47×36cm
布宜諾斯艾利斯私人
收藏

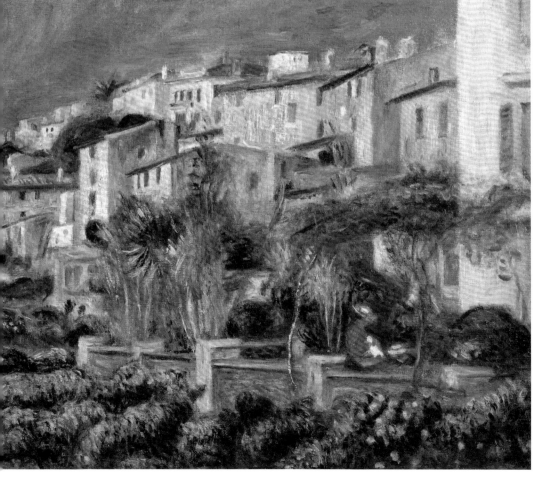

▲雷諾瓦
濱海卡涅鎮的陽台風景
1905　油畫
46×55.5cm
私人收藏

▲ 安德瑞　作畫中的雷諾瓦　1919　油畫　41.5×51.5cm

▲ 席涅克　聖托貝　1905　油畫　73×92cm　格瑞諾柏美術館

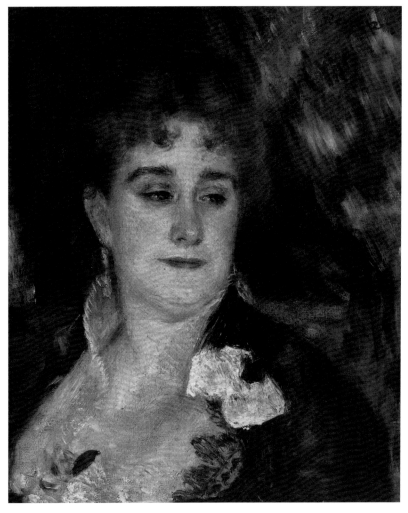

▲ 安德瑞（Albert André）
60歲的雷諾瓦在卡涅家中畫室　1901　油畫
私人收藏

◀ 雷諾瓦
夏龐堤耶夫人肖像
1876-77　油畫
46×38cm
巴黎奧塞美術館
雷諾瓦生前入藏羅浮宮的作品，現藏於奧塞美
術館。

（1914-18），他的兒子皮耶、尚因參戰負傷使他心憂，1915年妻子去世後，獨留幼子克勞德與他相伴，讓天性樂觀的雷諾瓦也備感孤寂。所幸在他最後的時光中，一名後來成為他兒媳婦的模特兒黛黛，即時喚醒他對青春的熱情。

在充滿陽光的南法，面向大海的斜坡上，那成群的橄欖樹與草坪，帶給他寧靜的歲月，讓他畫著伊甸園中的夏娃，抓住青春的時光。雷諾瓦藉著模特兒的青春，留下他在南法陽光中與妻子共同徘徊的庭園風景，也留下他人生最後階段的溫暖時光。

1919年，歐戰結束之後，兒子們平安回到家。這年冬天，78歲的雷諾瓦在坎城去世。而在這年的夏天，他曾悄悄回到巴黎妻子艾琳的故鄉埃索瓦，也坐著輪椅來到羅浮宮，觀賞自己在四十年前所作，而新近收藏入羅浮宮中的〈夏龐堤耶夫人肖像〉。

✛溫暖的色彩

南法的陽光，舒緩了雷諾瓦的健康，為他與妻子帶來了一個屬於自己的庭院生活。使他在成名之後，即使與印象畫派聯展分道揚鑣，仍然找到屬於自己的季節與節奏。雷諾瓦和回到故鄉普羅旺斯的塞尚，及後來從巴黎南遷的席涅克（Signac）、畢卡索，甚或馬諦斯（Matisse）一樣，開始從陽光和大海中吸取靈感，描繪著伊甸園中的無邪仙子，和悠遊在泉水中的浴女。此刻時間依舊緩緩地流動，卻

不再如塞納河的波光跳躍閃動了。

雷諾瓦的南法陽光作品，帶著夕陽的暖意，距離他青年時代，在塞納河上閃爍的波光，多了溫柔的色調。在柯雷特之屋的草坪上，橄欖樹影下，也多了那脫離時空，彷彿在沒有時間的空間中，徜徉自在的仙女。雷諾瓦的雙手，緊握著顫抖的畫筆，以並不靈巧的筆觸，為一張張畫布，在這遠離都市文明的海角世界，添上溫和的陽光色彩。

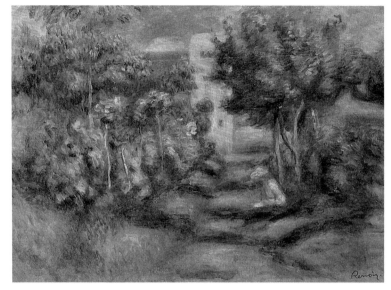

▲雷諾瓦　畫家的庭園　1908　油畫　33.2×46cm　格拉斯格，國家博物館

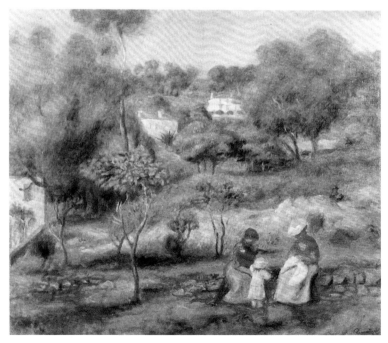

▲雷諾瓦　卡涅的風景　1905　油畫　30×40cm　巴黎私人收藏

1840's	1840	2月25日出生法國中部的里摩日，父母親是裁縫師，育有七個子女。
	1844	全家遷到巴黎，在羅浮宮旁定居。
1850's	1854	十三歲時進入巴黎一家陶瓷工廠當學徒，學習瓷器彩繪。
1860's	1860	拿到了羅浮宮的臨摹證，開始到羅浮宮模擬魯本斯、布雪、華鐸和福拉哥納爾等大師的作品，藉以練習繪畫技巧。
	1861	錄取法國美術學院。
	1861	進入瑞士籍的學院派畫家夏爾‧葛列爾（Charles Gleyre）的畫室學畫。
	1862	莫內、希斯里與巴吉爾進入葛列爾的畫室學習，與雷諾瓦成為莫逆之交。
	1863	在巴黎認識了畢沙羅與塞尚，在楓丹白露森林認識了庫爾貝。
	1863	拿破崙三世舉辦「落選沙龍展」。
	1864	作品〈艾絲梅拉妲〉第一次在沙龍展入選，展完即被雷諾瓦毀掉。
	1866	與巴吉爾共同分租一間畫室。
	1868	〈麗絲〉入選沙龍展。
	1869	在蓋爾波瓦咖啡館（Café Guerbois）認識了馬奈、左拉、竇加等藝文人士。
	1869	與莫內一起到蛙塘寫生，畫下第一幅印象派風格的風景畫。
1870's	1870	〈浴女與小獵犬〉與〈宮女〉兩件作品入選沙龍展。
	1870	普法戰爭，摯友巴吉爾戰死沙場。
	1872	經莫內引薦，認識畫商杜朗瑞爾。杜朗瑞爾首度購買了兩幅雷諾瓦的畫作。
	1872	夏天與莫內到阿爾讓特寫生。
	1873	新雅典咖啡館（Nouvelle Athènes）取代蓋爾波瓦咖啡館，成為印象派團體的固定聚會所。
	1873	畫室遷至聖喬治街（rue Saint-Georges）35號。
	1874	4月15日在攝影師納達（Nadar）的工作室舉辦第一次印象派聯展，「印象派」這名詞因此沿用下來。雷諾瓦在這次聯展中展出7件作品。
	1875	瑪歌‧雷格杭（Margot Legrand）成為雷諾瓦的模特兒與情婦。
	1875	結識夏龐堤耶夫婦。
	1875	在蒙馬特區寇荷托（Cortot）街租下第二間畫室。
	1876	被卡玉伯特指定為遺囑執行人之一。
	1876	第二次印象派展，展出16件作品。
	1877	第三次印象派展，展出21件作品。
	1879	在沙龍展展出的〈夏龐堤耶夫人與孩子們〉獲得極大迴響，奠定了雷諾瓦的成功地位。
	1879	第四次印象派展，未參展。
	1879	結識後來的妻子艾琳‧夏莉歌（Aline Charigot）。
1880's	1880	第五次印象派展，未參展。

78,1841-1919

1880	開始創作〈船上的午餐〉，於隔年完成。
1881	畫商杜朗瑞爾開始持續贊助與購買雷諾瓦的畫作，使雷諾瓦能無後顧之憂的創作。
1881	開始出國旅行，足跡遍布阿爾及利亞、西班牙與義大利。
1881	第六次印象派展，未參展。
1882	在義大利巴勒摩（Palermo）為音樂家華格納畫肖像。
1882	第七次印象派展（25件）。
1883	與莫內到南法拜訪塞尚。
1883	作品第一次到美國展覽（波士頓），同時也在荷蘭鹿特丹與德國柏林展出。
1885	長子皮耶（Pierre Renoir）出生。
1885	與艾琳與皮耶開始定期到艾琳的家鄉埃索瓦（Essoyes）居住。
1886	在紐約舉辦「法國印象派大展」。
1886	第八次印象派展，未參展。
1888	杜朗瑞爾的紐約畫廊開張。約在此時罹患類風濕關節炎，身體開始飽受折磨。
1889	創作出第一張蝕刻版畫。

1890's

1890	遷居到蒙馬特山丘上的霧之別莊（Le Chateau des Brouillards）。
1890	與交往十幾年的艾琳·夏莉歌結婚。
1892	〈彈鋼琴的少女〉是雷諾瓦第一件被國家典藏的作品。
1894	次子尚（Jean Renoir）出生。
1894	嘉比葉（Gabrielle Renard）來到雷諾瓦家當保姆。
1895	結識畫商安博亞茲·沃拉德（Ambroise Vollard）。
1898	在埃索瓦置產，之後全家每年定期到此居住。

1900's

1901	最小的兒子克勞德（Claude）出生。
1904	秋季沙龍舉行雷諾瓦的作品回顧展。
1907	買下地中海沿岸柯雷特（Les Collettes）的老農場，並改建成寬敞舒適的現代莊園與畫室。

1910's

1908	入住柯雷特莊園，在此定居直到臨終。
1911	第一本《雷諾瓦自傳》出版。
1912	中風後完全癱瘓，無法再站起來。
1914	第一次世界大戰爆發，兒子皮耶與尚赴戰場，負傷而返。
1915	黛黛來到雷諾瓦家中當模特兒。
1915	妻子艾琳去世。
1919	應當時巴黎藝術學院院長雷翁（Paul Léon）之邀，前往羅浮宮參觀〈夏龐堤耶夫人肖像〉受國家典藏。
1919	12月17日因肺炎感染而辭世。

感覺雷諾瓦
PIERRE-AUGUSTE RENOIR

作　　者□鄭治桂・林韻丰

美術設計□讀力設計
執行編輯□張明月
企畫編輯□葛雅茜

行銷企劃□郭其彬、王綏晨、夏瑩芳、邱紹溢、呂依緻、陳詩婷、張瓊瑜
總　編　輯□葛雅茜
發　行　人□蘇拾平

出　　版□原點出版 Uni-Books
　　　　　Facebook：Uni-Books原點出版
　　　　　Email：Uni.books.now@gmail.com
　　　　　台北市105松山區復興北路333號11樓之4
　　　　　電話：（02）2718-2001　傳真：（02）2718-1258

發　　行□大雁文化事業股份有限公司
　　　　　台北市105松山區復興北路333號11樓之4
　　　　　24小時傳真服務 （02）2718-1258
　　　　　讀者服務信箱 Email：andbooks@andbooks.com.tw
　　　　　劃撥帳號：19983379
　　　　　戶名：大雁文化事業股份有限公司

香港發行□大雁(香港)出版基地・里人文化
　　　　　地址：香港荃灣橫龍街78號正好工業大廈22樓A室
　　　　　電話：852-24192288　傳真：852-24191887
　　　　　Email：anyone@biznetvigator.com

初版一刷□2013年7月
定　　價□280元
ISBN□978-986-6408-76-2

大雁出版基地官網：www.andbooks.com.tw（歡迎訂閱電子報並填寫回函卡）

國家圖書館出版品預行編目資料

360度感覺雷諾瓦 / 鄭治桂、林韻丰 著-- 初版. --
臺北市：原點出版：大雁文化發行, 2013（民102）.7
112面；19 × 24 公分
ISBN 978-986-6408-76-2（平裝）
1.雷諾瓦(Renoir, Auguste, 1841-1919) 2.畫家 3.傳記
940.9942　　　　　　　　　　　　　102008808